U0036544

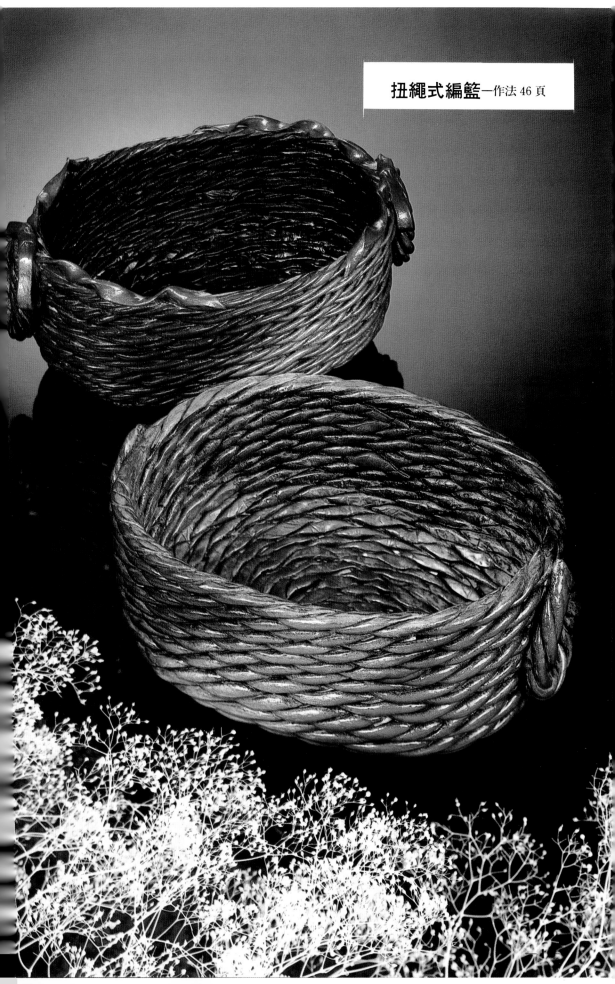

扭繩式編籃—作法 46 頁

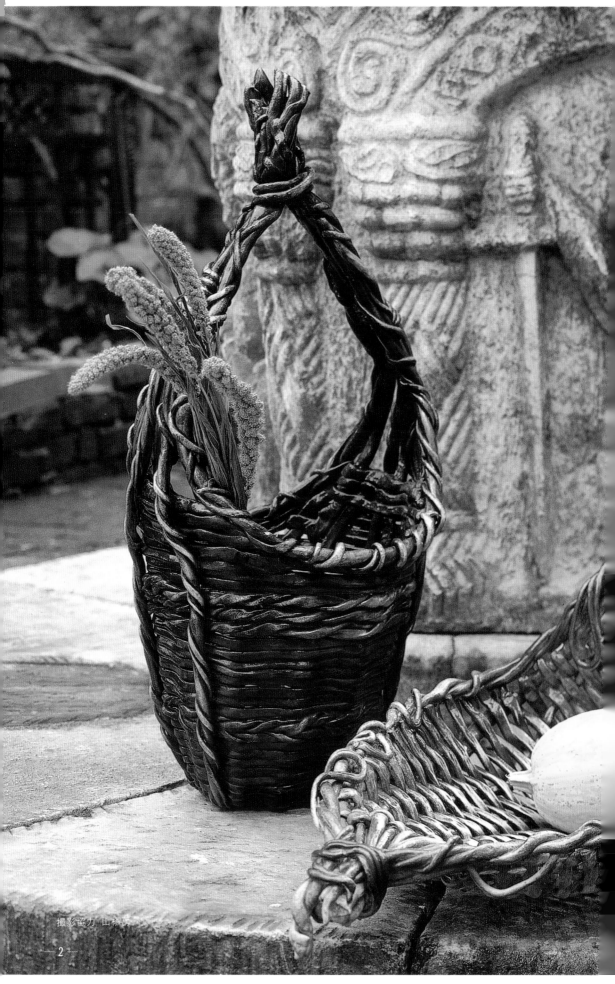

撮影協力　山椒洞

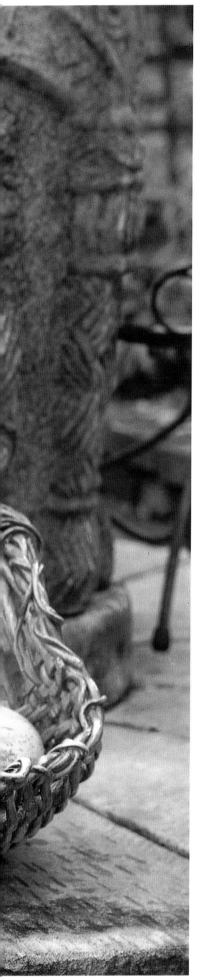

旅途風光

左：**高筒式裝飾籃**／作法 92 頁

右：變形的編織籃／作法 90 頁

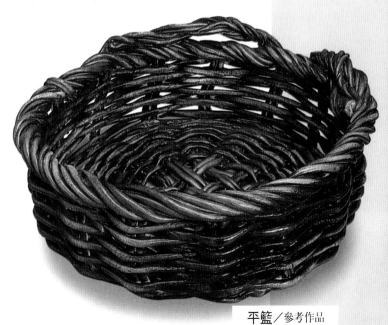

平籃／參考作品

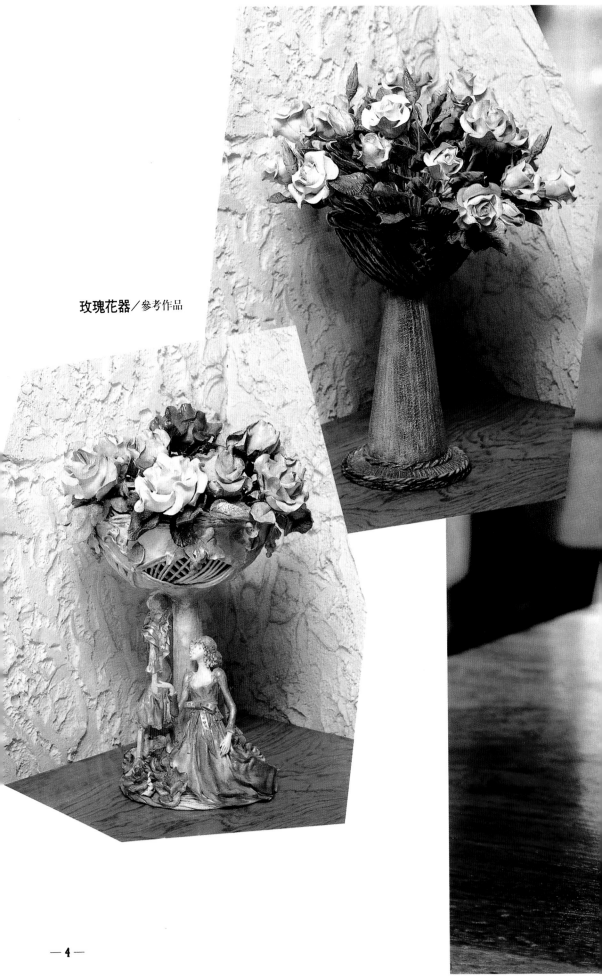

玫瑰花器／參考作品

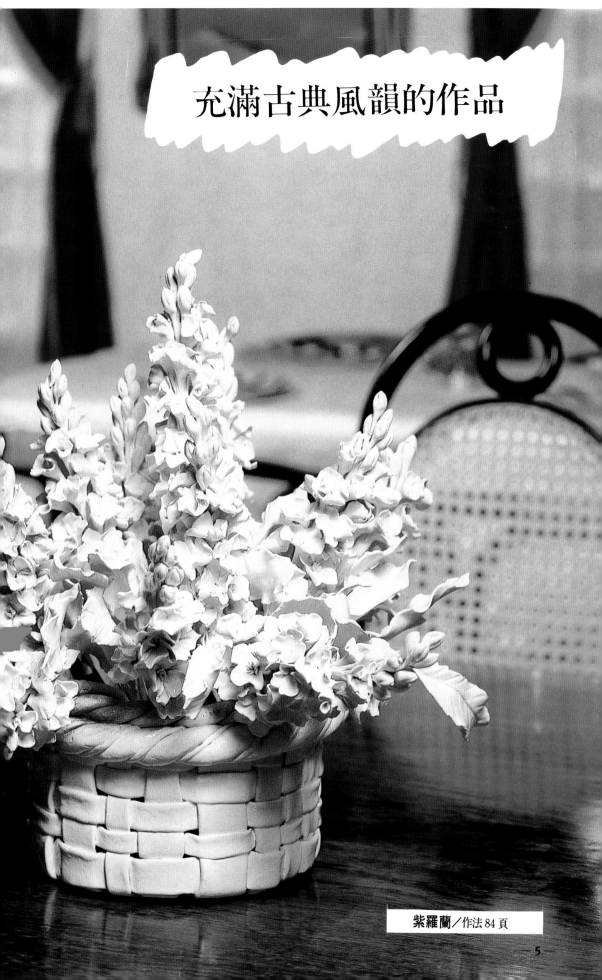

充滿古典風韻的作品

紫羅蘭／作法 84 頁

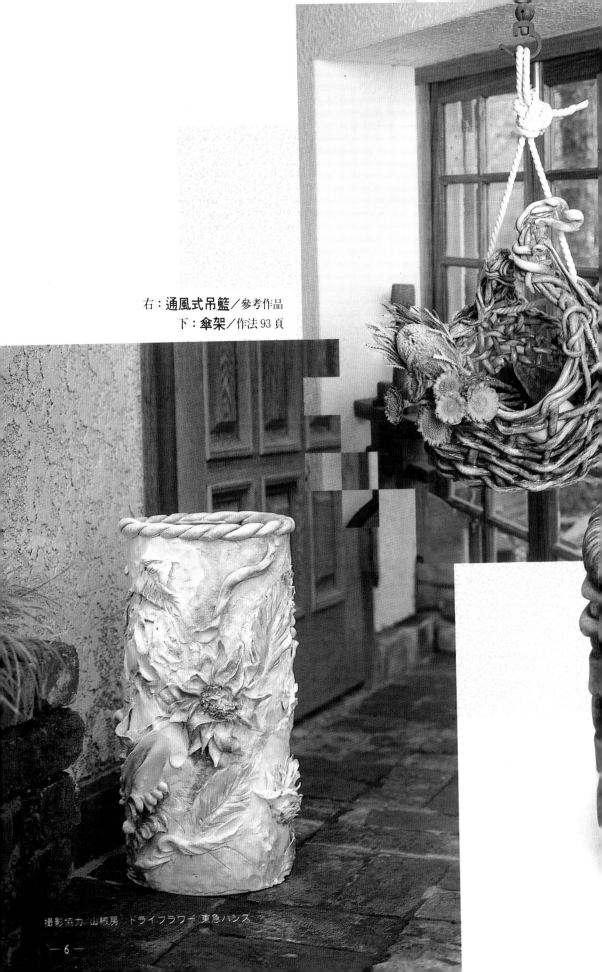

右：**通風式吊籃**／參考作品

下：**傘架**／作法 93 頁

撮影協力 山樹房 ドライフラワー／東急ハンス

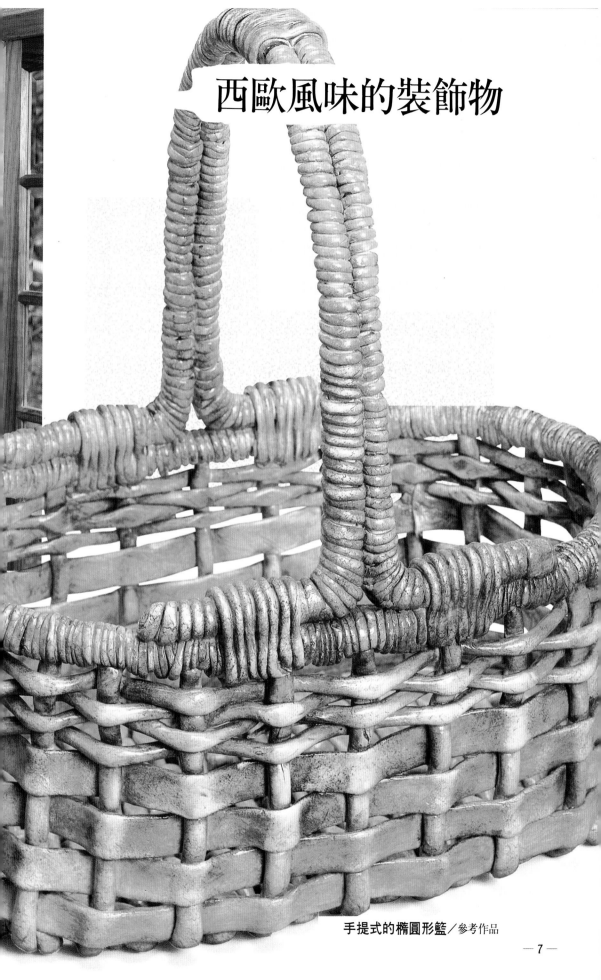

西歐風味的裝飾物

手提式的橢圓形籃／參考作品

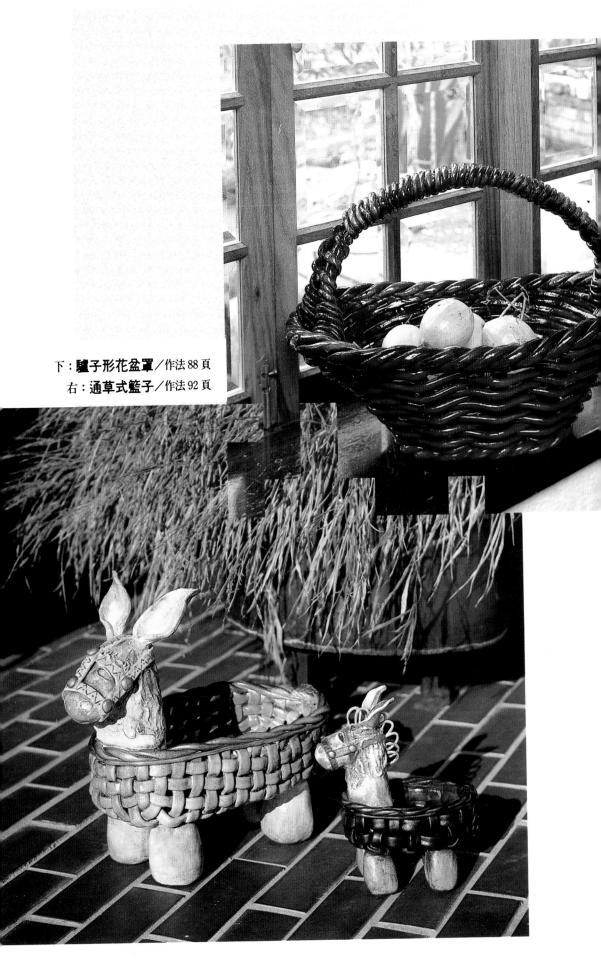

下：**驢子形花盆罩**／作法 88 頁
右：**通草式籃子**／作法 92 頁

西歐風味的裝飾物

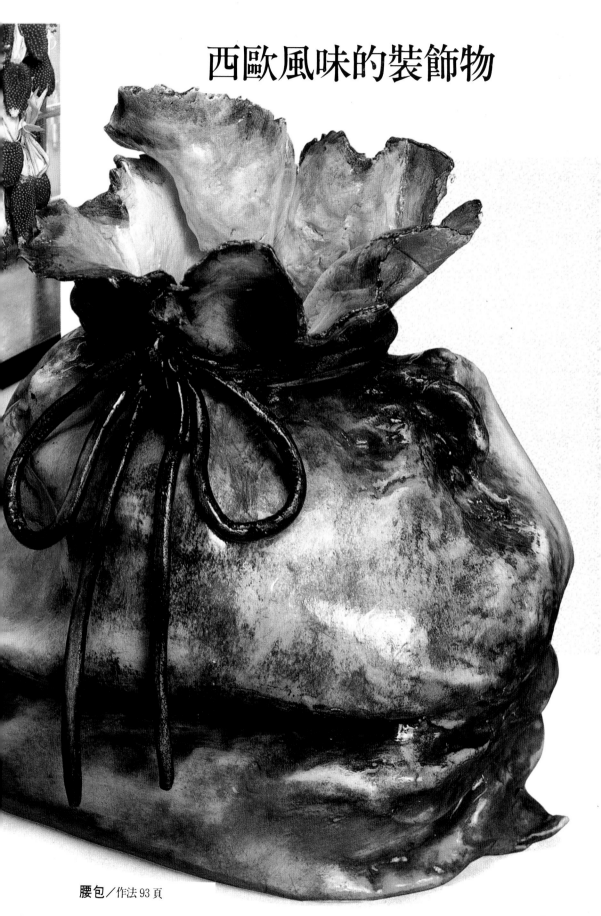

腰包／作法 93 頁

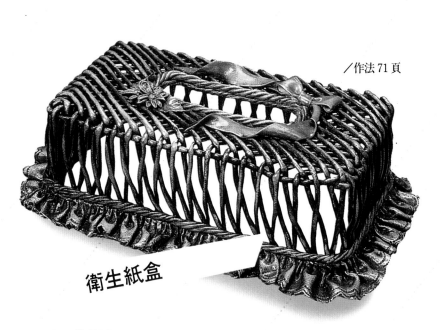

／作法 71 頁

參考作品

衛生紙盒

高形花盆罩　作法 91 頁

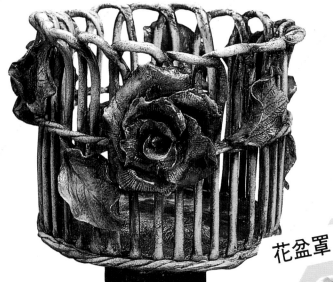

花盆罩

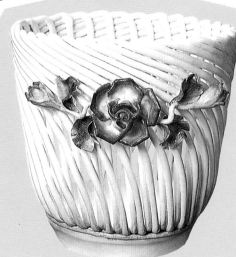

玫瑰花裝飾的白色花盆罩
作法 92 頁

優美的裝飾品

信件架

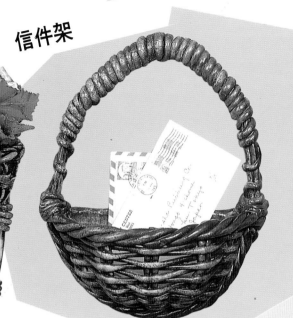

作法 48 頁

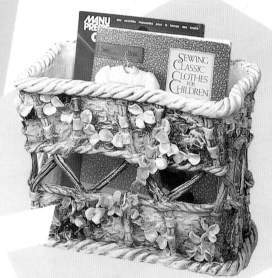

作法 90 頁

雜誌架

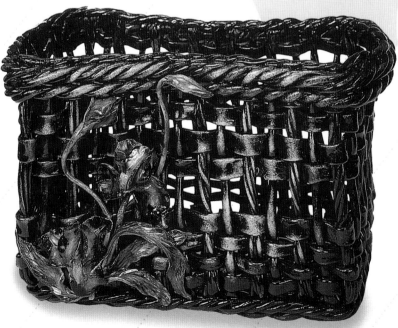

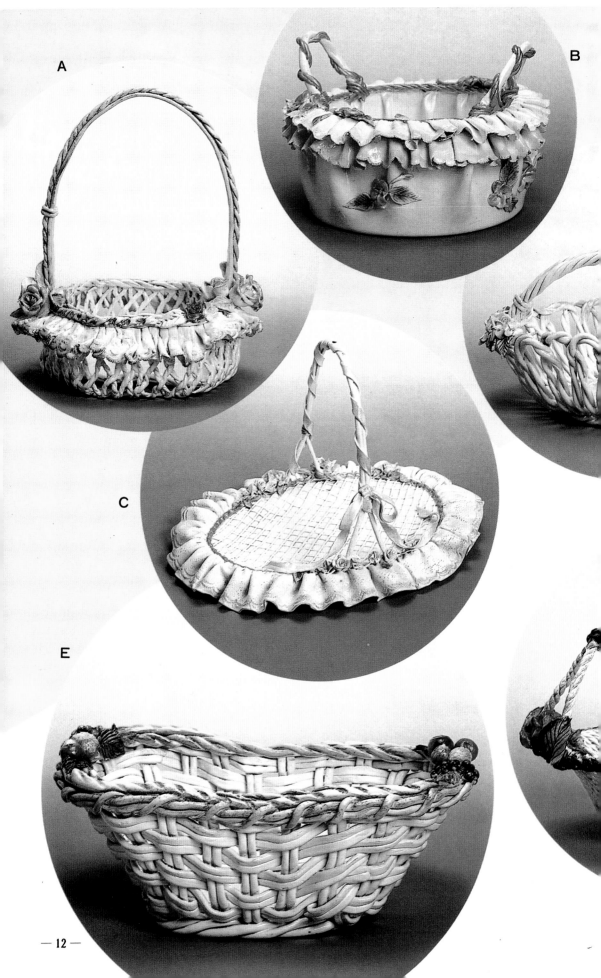

A

B

C

E

純白編織籃

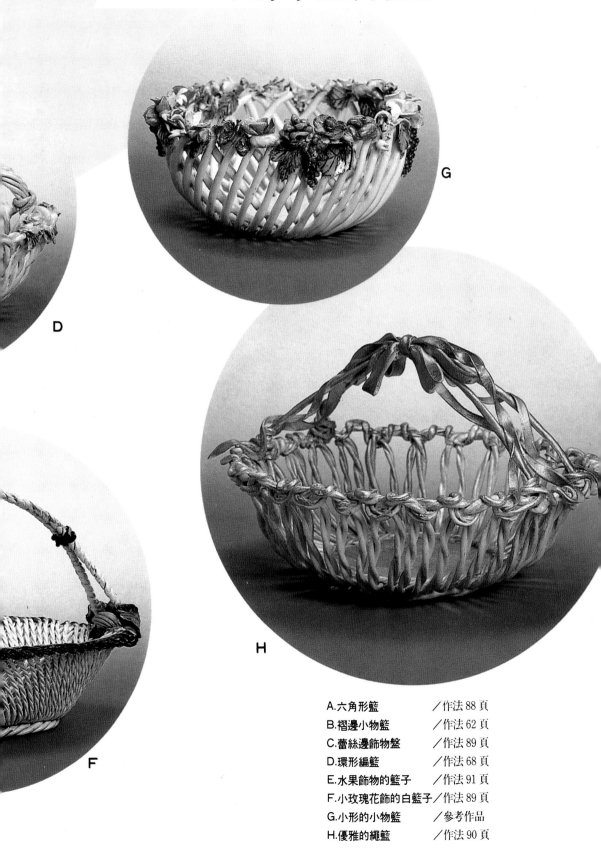

G

D

H

F

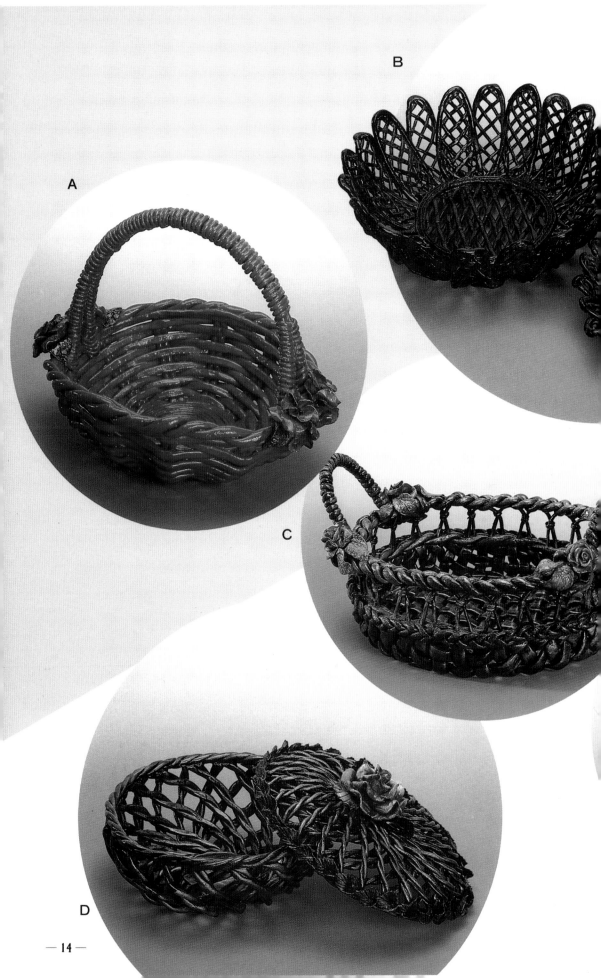

A

B

C

D

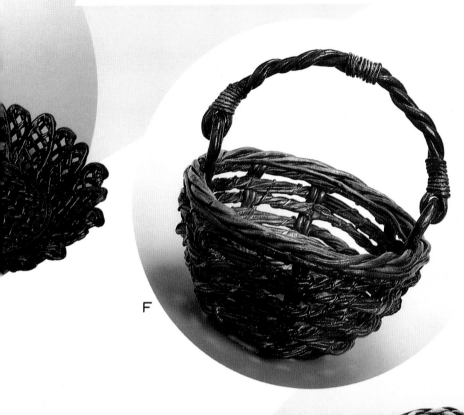

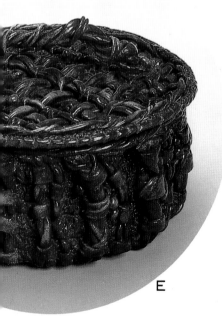

F

G

E

燦爛耀眼的裝飾品

A、B、C、D、E、F、G／爲原尺寸的紙型 87 頁

H／作法 38 頁

B

A

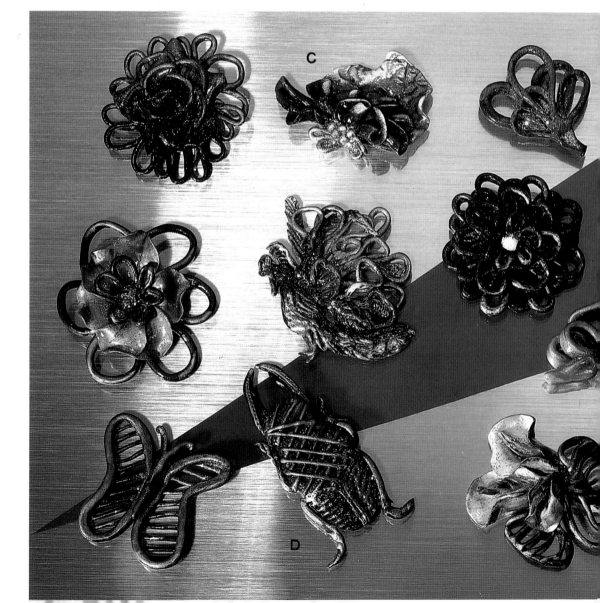

C

D

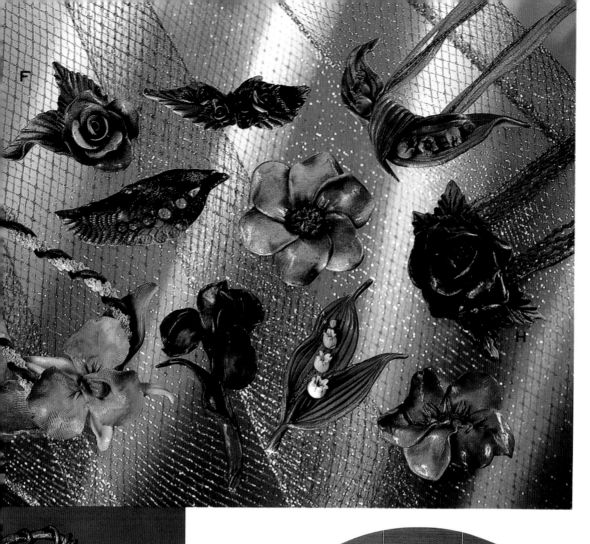

F

H

E

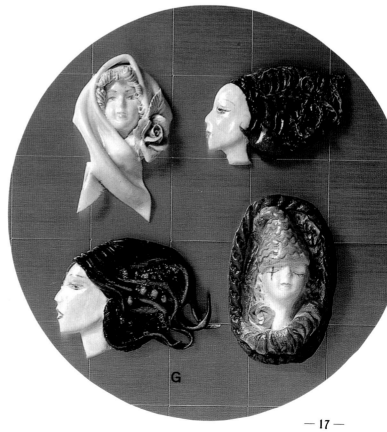

G

粘土玩偶—時裝模特兒

參考作品

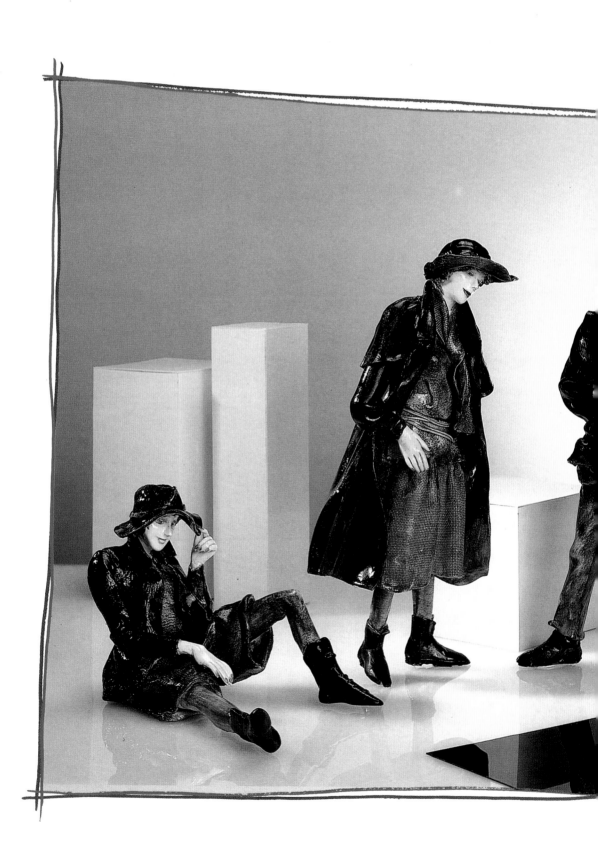

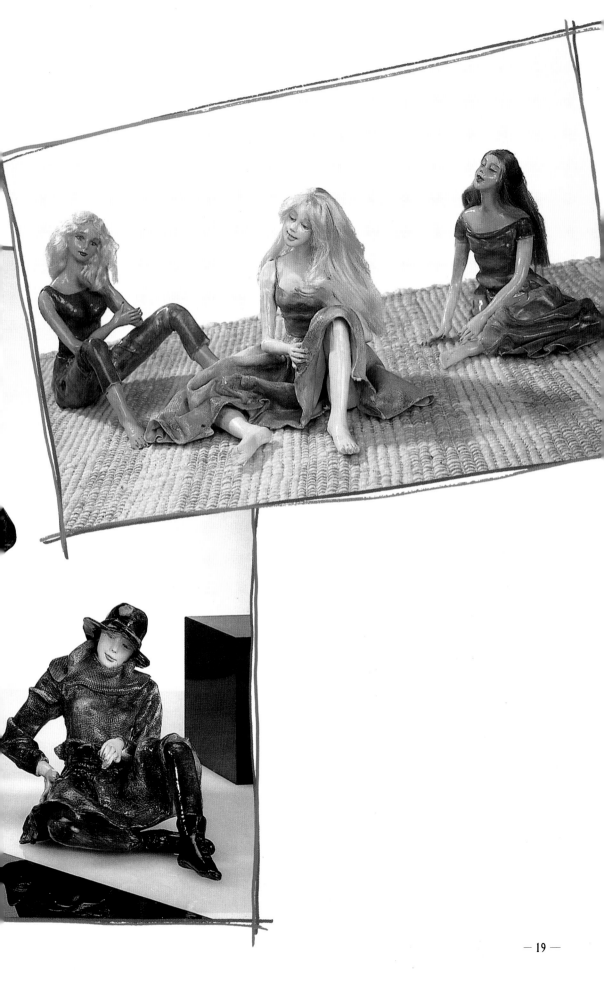

小丑與傀儡娃娃

下：**小丑**／作法 86 頁
右：**傀儡娃娃**／作法 74 頁

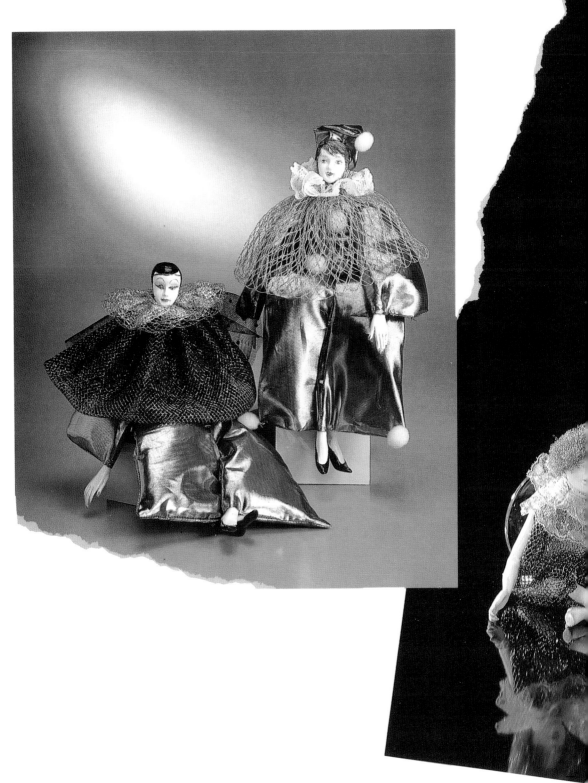

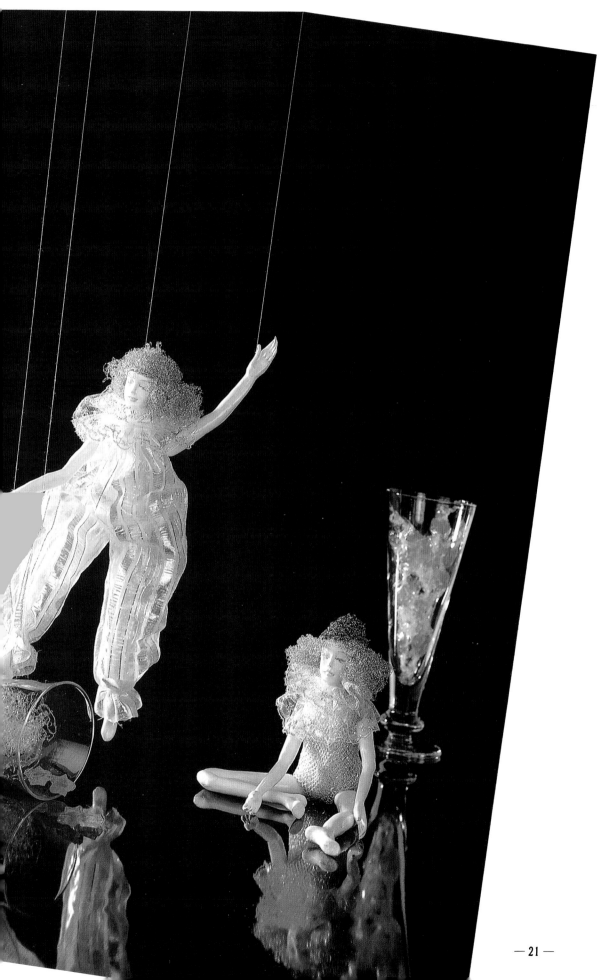

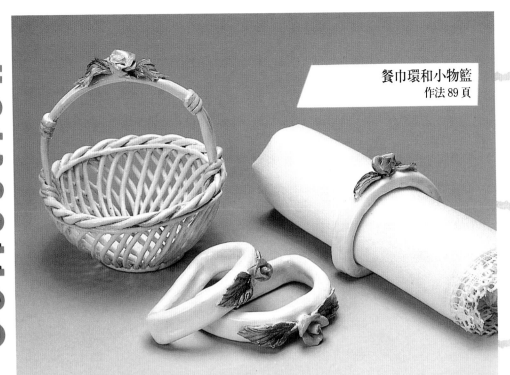

餐巾環和小物籃
作法 89 頁

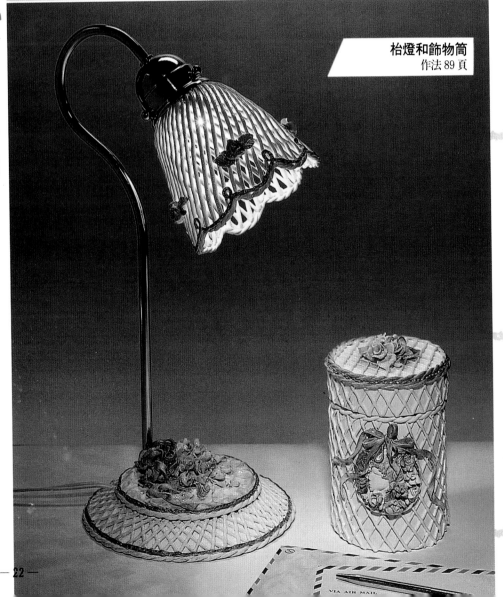

枱燈和飾物筒
作法 89 頁

Lovely Collection

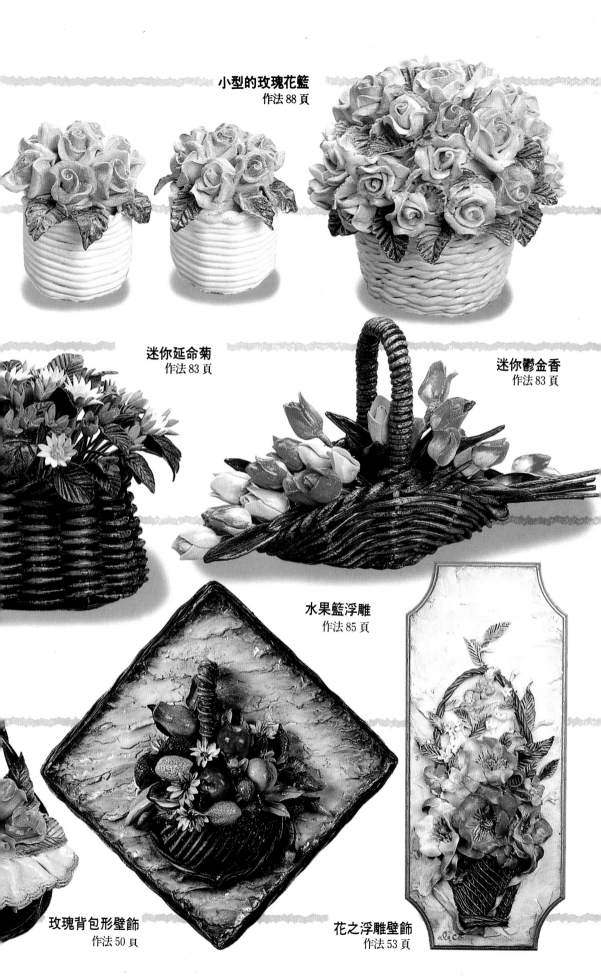

小型的玫瑰花籃
作法 88 頁

迷你延命菊
作法 83 頁

迷你鬱金香
作法 83 頁

水果籃浮雕
作法 85 頁

玫瑰背包形壁飾
作法 50 頁

花之浮雕壁飾
作法 53 頁

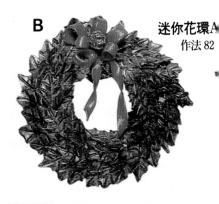

迷你花環A
作法 82

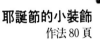

耶誕節的小裝飾
作法 80 頁

桌椅組
作法 93 頁

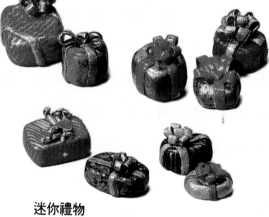

迷你禮物
作法 80 頁

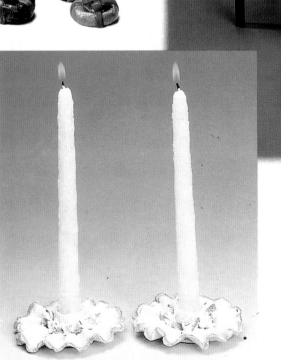

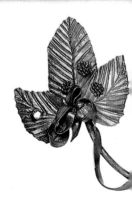

蠟燭枱A
作法 82 頁

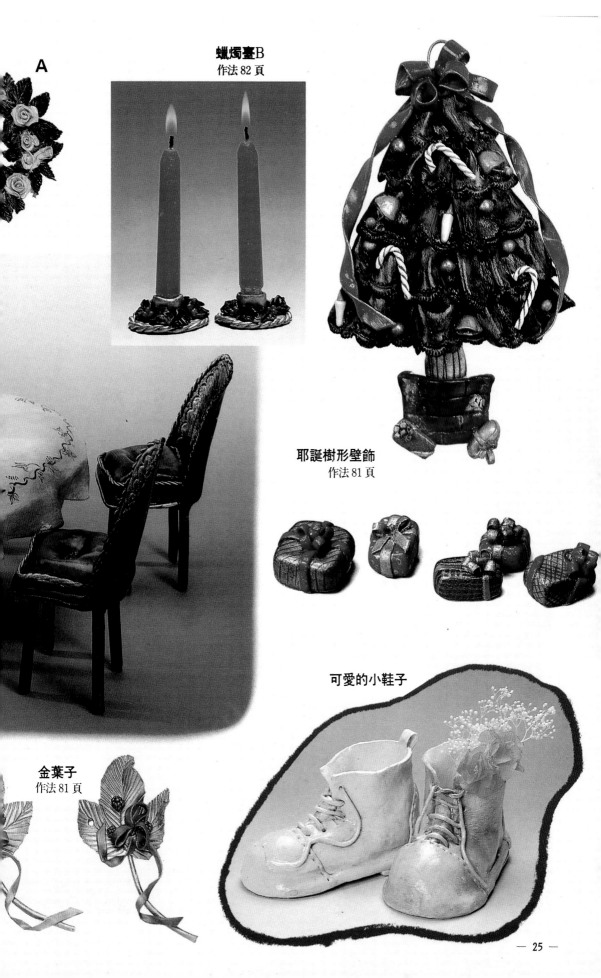

A

蠟燭臺B
作法 82 頁

耶誕樹形壁飾
作法 81 頁

可愛的小鞋子

金葉子
作法 81 頁

花圈與浮雕

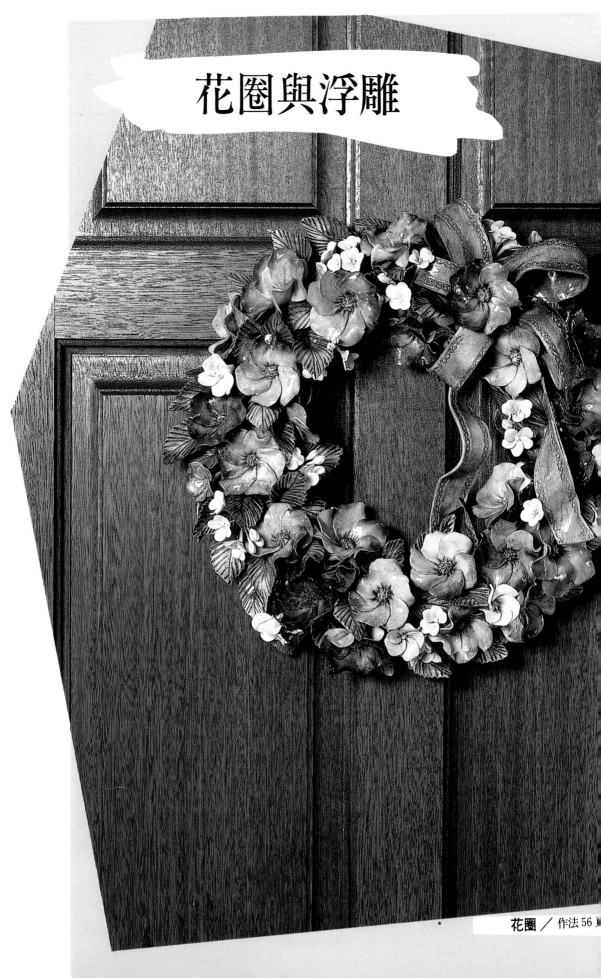

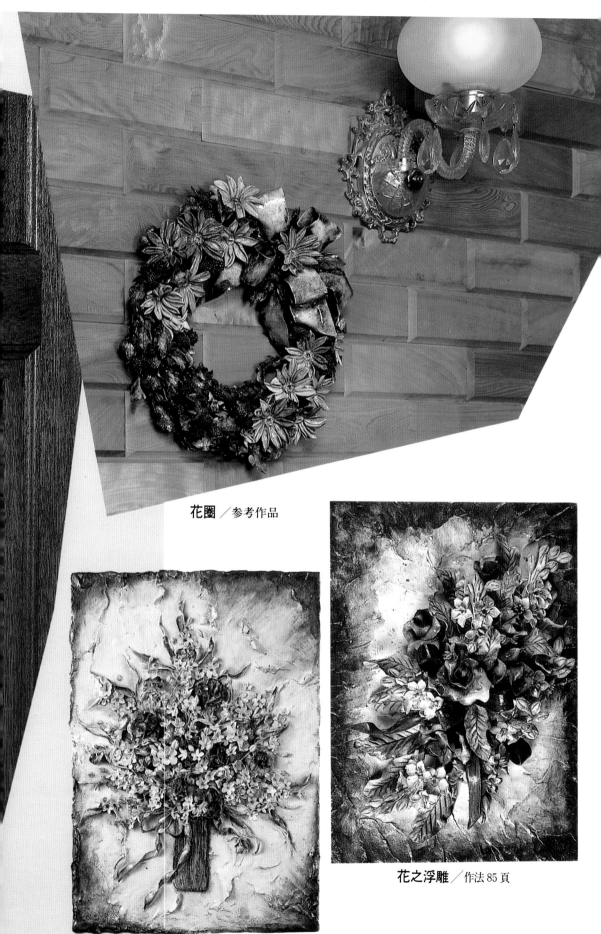

花圈／參考作品

浮雕壁飾／參考作品

花之浮雕／作法85頁

碎花平底盤／作法 91 頁

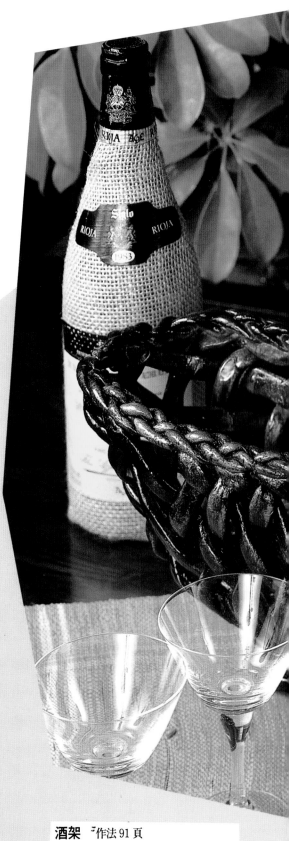

酒架 ゙作法 91 頁

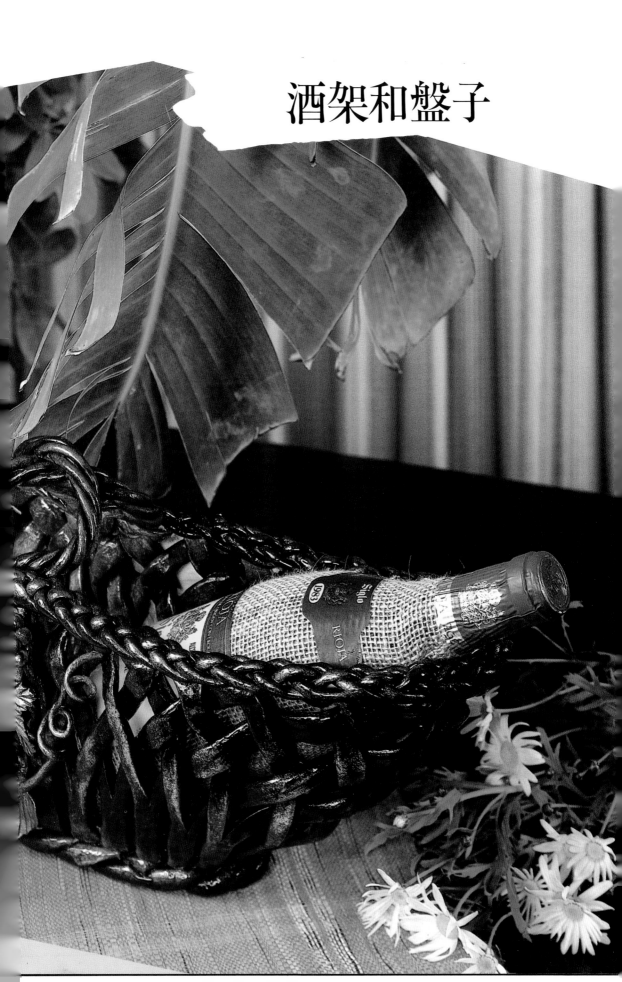

酒架和盤子

白壺／参考作品

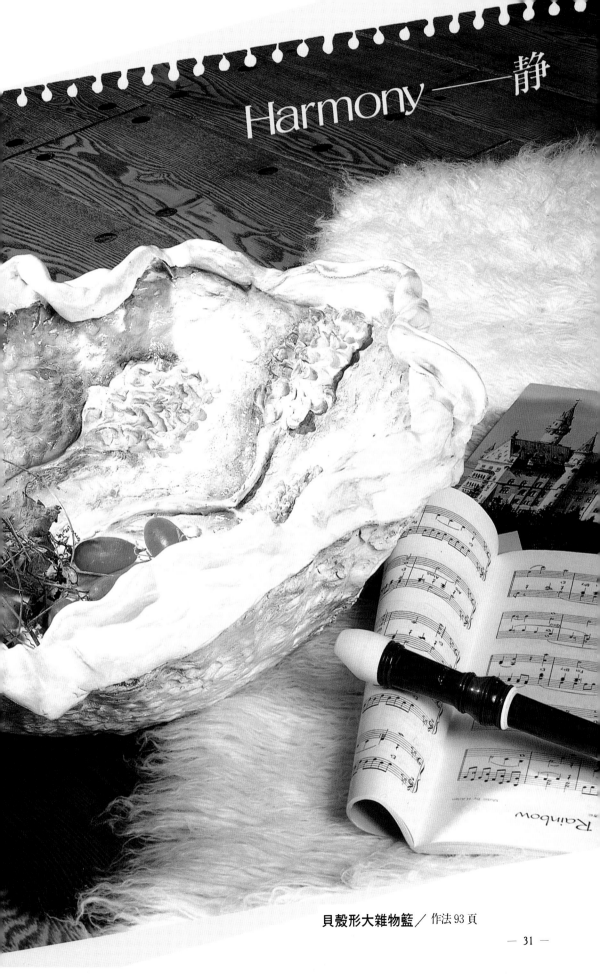

Harmony──静

貝殻形大雜物籃／作法93頁

籐編風味的玫瑰花飾平底盤

作法 92 頁

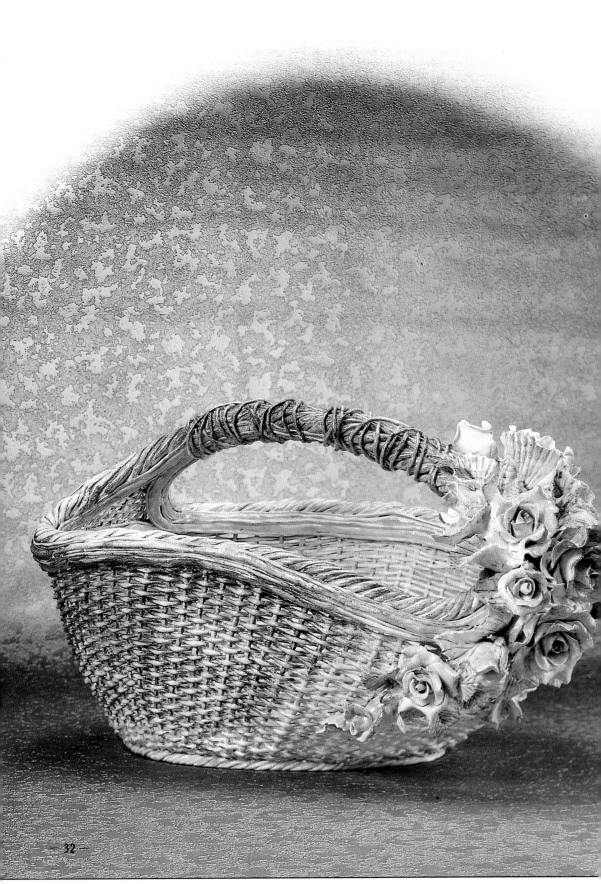

粘土作品的作法

材料與用具 ─────

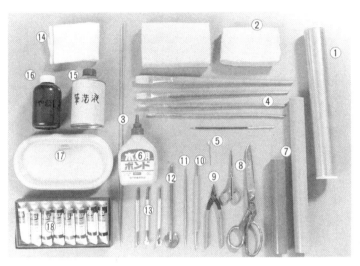

①保鮮膜／②粘土／③鐵絲／④筆（2號、4號、6號、8號、面相筆）／⑤針／⑥木工用膠／⑦麵桿（大、小）／⑧剪刀（大、小）／⑨鉗子／⑩工藝刀／⑪工藝棒／⑫輪刀／⑬押模（邊緣裝飾用，蕾絲型、花型）／⑭布／⑮洗筆劑／⑯亮光劑／⑰調色盤／⑱水彩

粘土＝石粉粘土，就是把石粉和接著劑混合而成的。富伸展性，以手搓揉可成繩狀，或用棍子桿平，也能形成像布一樣的薄片，以利編織等等的工作。乾燥的方法，除了自然乾燥之外，亦可使用吹風機，或烤箱（100度以內）等來乾燥。與材質不同的其他粘土比較，收縮性較低為其特徵。

除此以外，亦有軟形的石粉粘土。可附著於浮雕板，或利用在玩偶顏面製作的部分。

鐵絲＝使用於籃子的提手，玩偶的頸部與花莖等處來加強支撐力，較常用的有18號及22號。

木工用膠＝運用在使粘土與粘土相互間密合之處。

水彩＝具有水性炳稀酸的水彩，連乾性質令乾燥後的色彩，具備耐水性，極便利。可將基本色紅、藍、黃、綠、茶、白、黑相互混合而調配合自己喜愛的色澤。

亮光劑＝使用於著色後增加光澤。

洗筆劑＝功能在洗去亮光劑。

筆＝油畫用的平筆較佳，選擇2號～12號的筆來運用。面相筆則是在描畫玩偶顏面時，或較細緻的部分而運用的。

調色盤＝溶解水彩或調色時的工具，所以宜選用白色較佳。

布＝擦水彩時使用。

麵桿＝長的在壓平大粘土時用，短的在對花、葉等小物品的壓平很方便。

剪刀＝大剪刀在剪鐵絲、大塊粘土或籃子的提手等；小剪刀的尖端較薄，所以用在較細微的地方。

鉗子＝尖端較細，可運用在結鎖鍊及扭彎時。

針＝使用於玩偶臉孔或較細工的部分。

工藝棒＝利用在玩偶臉部表情，及花瓣或葉脈等處。

工藝刀＝當玩偶臉部或是手指無法製作的部分適用。

輪刀＝將桿平成薄片的粘土，自由地切出想要的形狀。

押模＝使用於做蕾絲的邊緣，可押出蕾絲的圖案，或花的模樣。除此工具外，亦可以牙籤來押出圖案。

保鮮膜＝避免粘土粘住模子，同時亦可讓粘土輕易地脫離模子。

模子＝利用身邊的容器即可。

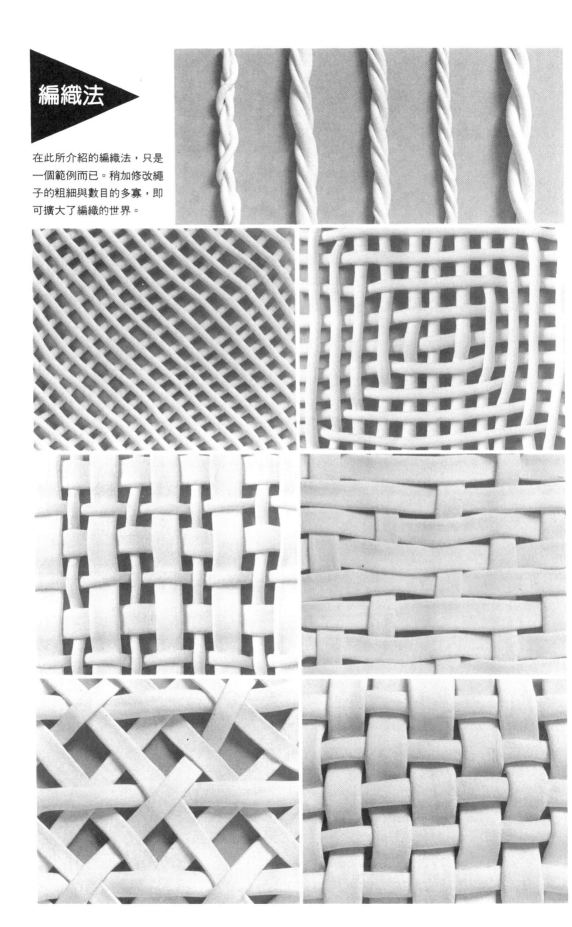

編織法

在此所介紹的編織法，只是
一個範例而已。稍加修改繩
子的粗細與數目的多寡，即
可擴大了編織的世界。

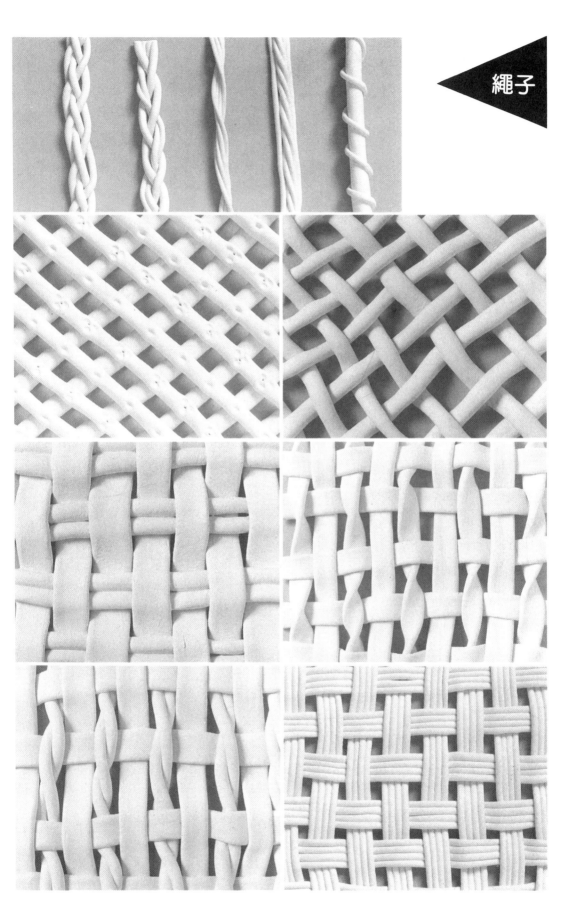

玫瑰項鍊

卷首圖 17 頁

●材料

粘土少許。項鍊部分的細繩（長約 70 cm的細繩 10 條）與固定用具一組。強力粘著劑。

作法重點

玫瑰花雖大，但卻輕盈靈巧。因此若玫瑰花位置過高，就會有過重的視覺感覺。所以配合胸部而切成為 3 cm 左右即可。

彩色部分，是著色後再以布擦去的方法。此方法對於初學者也是很簡單能達成的，並且具有自然美。

配合自己喜歡的洋裝而塗上色彩，頗富樂趣喔！

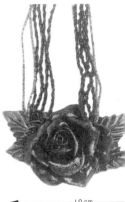

——10cm——

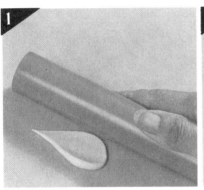

將酸梅大小的粘土做成滴狀，並壓成 4 mm厚度，即成葉子。

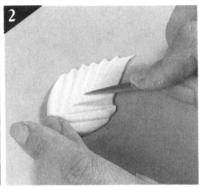

以剪刀由中心向外壓成葉脈。

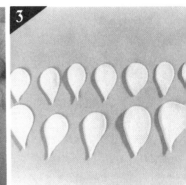

與葉子同樣做成壓扁的滴狀花瓣大小混合準備12片。

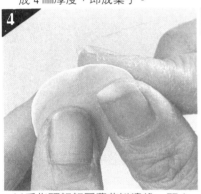

以手指頭輕輕壓薄花瓣邊緣，顯出花瓣的風情。

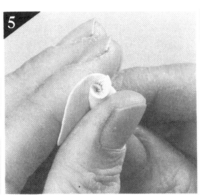

將一片花瓣由小小地緊緊捲起來，做成花芯。

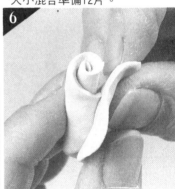

在花芯周，以同高度捲上花瓣。

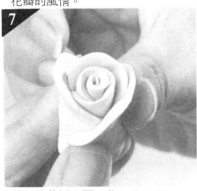

將 3 片花瓣，圍住花芯繞一圈。

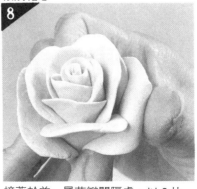

接著於前一層花瓣間隔處，以 3 片花瓣繞圈，最後再用 5 片花瓣粘住。

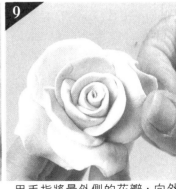

用手指將最外側的花瓣，向外開，做出玫瑰花的風情。

將花的根部以剪刀切除，剩下 3 cm
的高度。

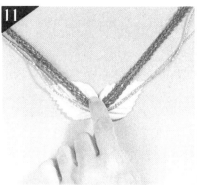
2 片葉子放置成V字形，在正中心
處放上繩子的中心處。

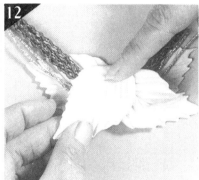
在繩子上放二片葉子成山形，並且
壓住繩子。

以剪刀尖插入花芯，並放置在葉片
上固定住。

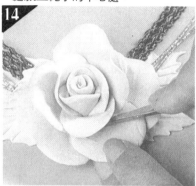
一面改變角度，一面壓住花型使其
牢固。

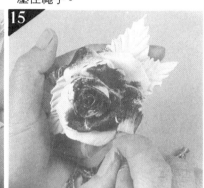
不要用太多的水，將黑與紅色相混
合，全面塗上花朶。

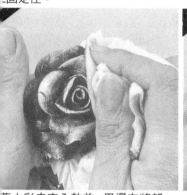
著水彩未完全乾前，用濕布將部份
顏色擦去。

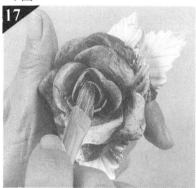
在擦去顏色處，塗上茶色，顯現出
立體感。

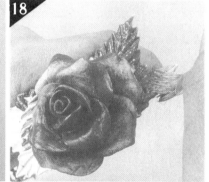
葉子部分，使用少許的水調合茶與
綠色塗上葉片。

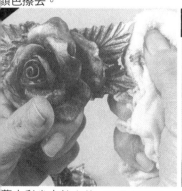
著水彩尚未乾之前，以濕布將部份
擦去。

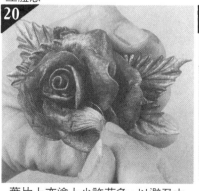
葉片上亦塗上少許花色，以避免太
過單調。

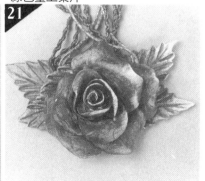
在繩子的一端裝上能扣上的小扣
具，玫瑰項鍊即完成了。

長方形飾物籃

卷首圖15頁

16cm

30cm

●材料

粘土 3 個。18號鐵絲 1 條。木工用膠。空盒（25cm×20cm×7 cm）。保鮮膜。

●作法要點

這是最充分利用粘土特性的最基本型籃子。將適量的粘土，以兩手均等的力量做成粗細相同的繩子，趁其未乾之前編起來爲要訣。編芯在編處的繩子下方相連接。提手裏有裝鐵絲。

配合著模型編織，所以極輕易地感覺粘土的親切。

模子（空盒）以保鮮膜包起。

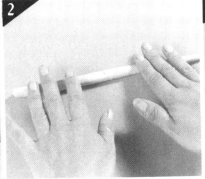

粘土搓揉爲直徑 1 cm之繩狀。

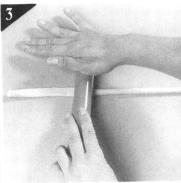

用麵桿將繩子壓成 5 mm寬的平繩。

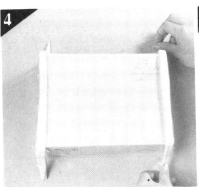

模子橫放著，將繩子縱形地排 5 條。

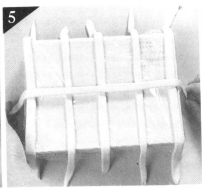

將一條長度40cm之平繩，擺放在橫向的正中央。

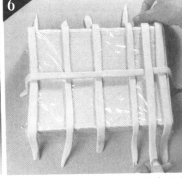

在 4. 的平繩間，放上同長度的平繩。（4 條）

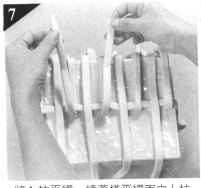

將4.的平繩，繞著橫平繩而向上拉折。

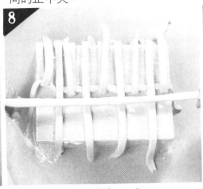

再放一條平繩在橫的方向。

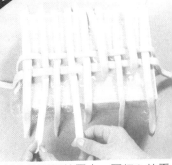

折上的平繩放回去。再把6.的平繩向上折。

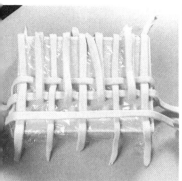
從的平繩交互的折起，並逐一放
橫向的平繩，慢慢地把底部編起來

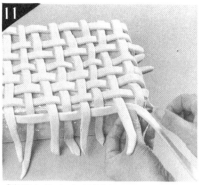
側面亦是由底部平繩繼續編起來
而形成的。

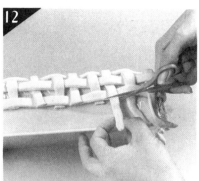
側面只留2層編織，剩餘的平繩以
剪刀整齊地剪落。

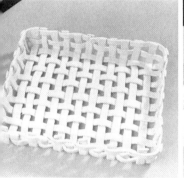
理好形態，使其乾燥，再拿掉模
（本體之完成）。

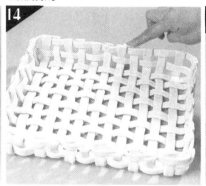
在本體的邊緣粘上木工膠。

做3條直徑8mm的繩子，2條並排
置於底下，1條再放置其上。

疊成三角形的繩子，兩端用兩手
前後向的滾動。

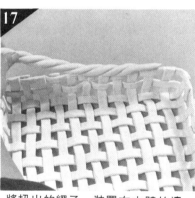
將扭出的繩子，裝置在本體的邊
緣。

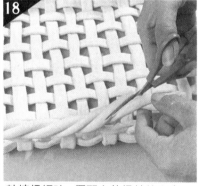
粘接扭繩時，須配合其扭轉的方向
斜切，再行粘合。

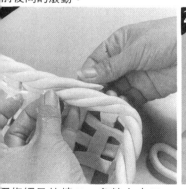
兩條繩子的接口，各粘上木工
再粘合,使其看不出來接縫處。

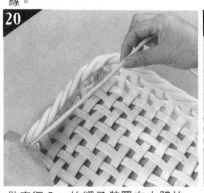
做直徑5mm的繩子裝置在本體的
內側。

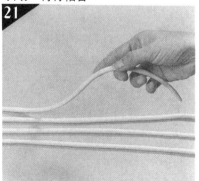
做長度50cm直徑5mm的繩子4條
且並排在一起。

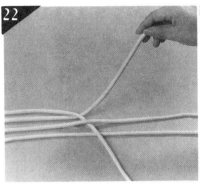
22

最外側的 1 條，以上、下、上的要
領，穿過其餘的 3 條，如此循序編織

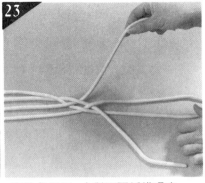
23

與22.做法同，由對面再編織過來。

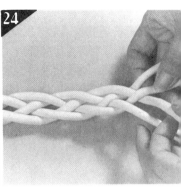
24

一直編成到45cm長度（鐵絲長

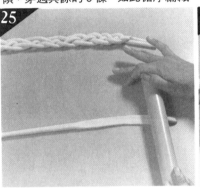
25

將直徑 8 mm的繩子，壓成寬 1 cm，
45cm長的平繩。

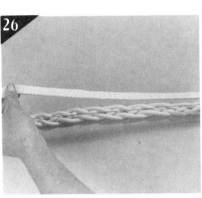
26

將編成的繩子翻面，將鐵絲與平繩
均相疊起來。

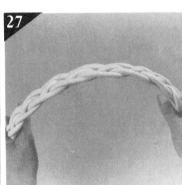
27

做完成的提手，用兩手握住，慢慢
地折彎到本體的寬度。

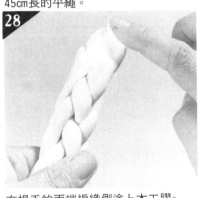
28

在提手的兩端編織側塗上木工膠。
（表側）

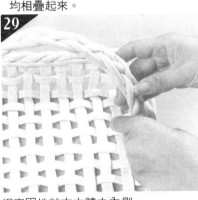
29

很牢固地粘在本體之內側。

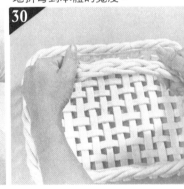
30

用兩手再一次把提手之兩端調整

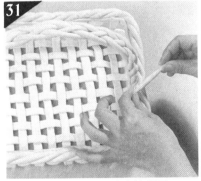
31

使用直徑 8 mm，5 cm長度的繩子，
捲提手的根部補足強度。

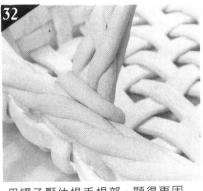
32

用繩子壓住提手根部，顯得更固
定。

33

以酸梅大的粘土做成滴狀，再用麵
桿壓平爲葉片之形態。

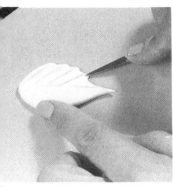

葉的中心部分壓線條,再連著中
線;由內朝外壓出線條,形成葉脈

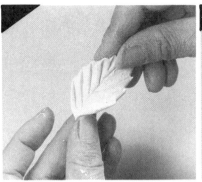

稍微捏捏葉子的中心部分,以表現
葉的柔和感。依照此方式製作6枚

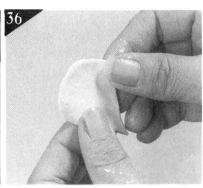

花朵的做法與葉子相同形態,先壓
扁,再以手指頭將邊緣壓薄。

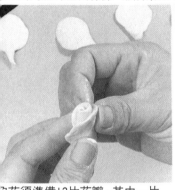

朵花須準備12片花瓣,其中一片
為花芯,以較密實的方式捲起來

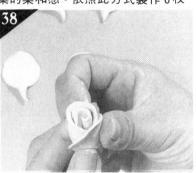

花芯的外側,用三枚花瓣包圍起
來,第二層以同樣的三枚花瓣,在
第一層的間隔包上。

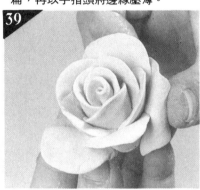

剩下的5片花瓣,包在最外圍,用
手指尖捏出花瓣的表情。

花朵的根部用剪刀剪去,讓花朵
高度留下2cm。相同的方式做4朵

在提手的根部,用剪刀尖將葉片壓
緊。

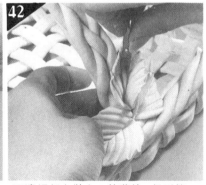

兩邊根部各裝上3枚葉片,但形態
須修整優美。

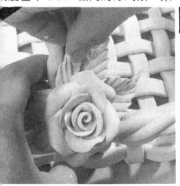

剪刀尖由花瓣縫中插入花的根
,並壓在葉片上

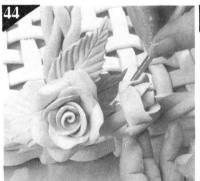

第二朵花亦以相同之要領裝置,但
須注意其整體之平衡感。

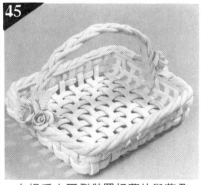

在提手之兩側裝置好葉片與花朵
後,使其充分乾燥再行上色。

紅色飾物籃 卷首圖14頁

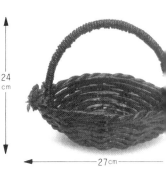

24cm

27cm

●材料

粘土 4 個。18號鐵絲 2 條。
木工用膠。湯碗（直徑20cm）。
保鮮膜。

●作法要點

以繩子做為縱芯，平繩來編織，縱芯部分須奇數條，平繩可以用較寬的尺寸來編織，節省時間。

提手的位置須確認好適當之位置，固定之後本位須能支撐平衡。

雖然形態較單純，若色彩選擇得當，亦能展露出如夢般的個人魅力。

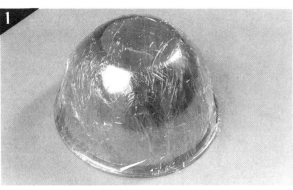

以保鮮膜將模型（湯碗）包好

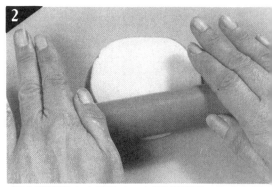

將小雞蛋般大小的粘土，以麵桿壓平，做成直徑 8 的圖形，即是底面。

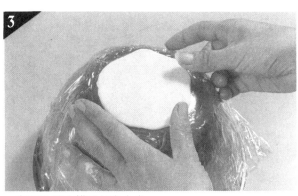

底面放置在模子的底中央。

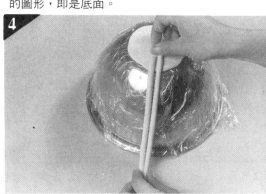

做直徑 8 mm長度30cm的繩子，並對折成一雙，對折放置在底面周圍，尖端再順著模型垂下。

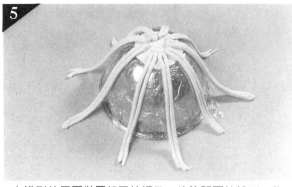

在模型的周圍裝置相同的繩子，並等間隔的排列 9 條（縱芯）。

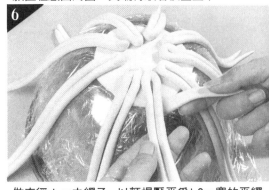

做直徑 1 cm之繩子，以麵桿壓平為1.2cm寬的平繩芯），編織側面。

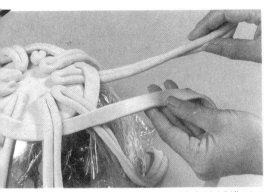

條縱芯繩子交替的抬起，平繩則橫向的編織下

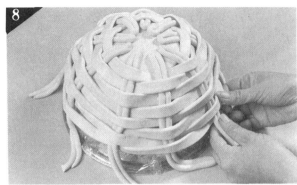

平繩不足時，須在縱芯的下側做接點再繼續編織，直
到模型的底端。

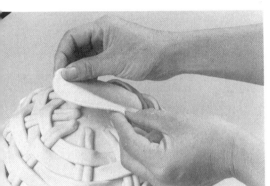

成與2.相同的底面一片，並擺在底上。

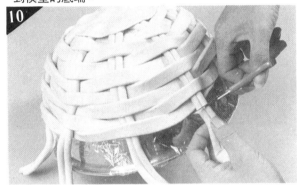

以剪刀剪下模子下方多餘的繩子。

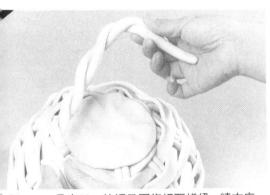

直徑１cm，長度30cm的繩子兩條相互搓扭，繞在底
的周圍。

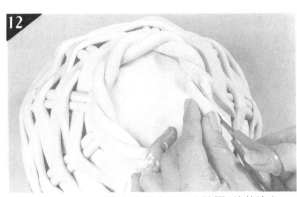

將搓扭繩子的兩端斜切，並在切口上沾膠，使其接合。

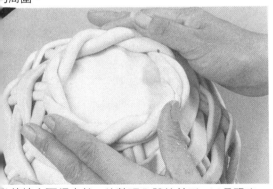

以使接合面很自然，並整理全體的外形，以呈現出
美的圓形。

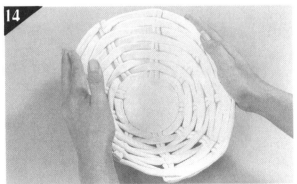

半乾時即拉出模型，兩手左右輕壓，讓全體稍微變形，
再放置乾燥。

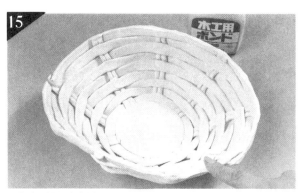

在本體的周邊粘上膠。

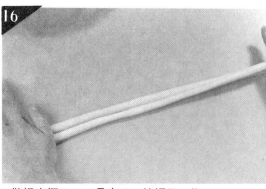

做好直徑 1 cm，長度70cm的繩子 2 條。

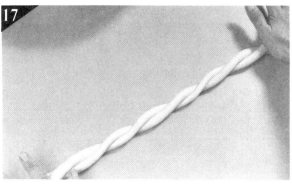

將 2 條繩子並排，兩手各押一端，左手向前，右手向後方一齊滾動搓扭。

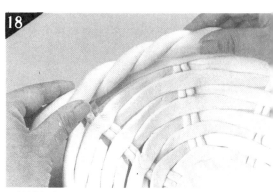

將搓扭繩子放置在沾過膠的本體邊緣固定。

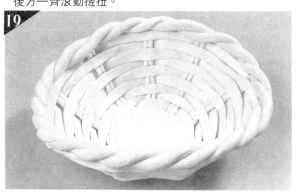

本體的完成。

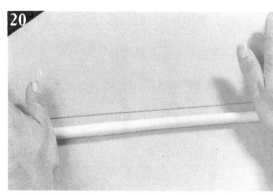

將鐵絲與直徑 8 mm，長度45cm之繩子並排，一齊搓成包住鐵絲的繩子。

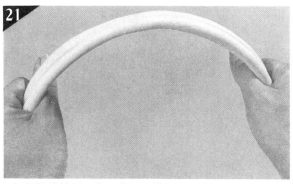

相同的鐵絲繩子作 2 條，並排握在手中，配合本體長度拉彎弧度。

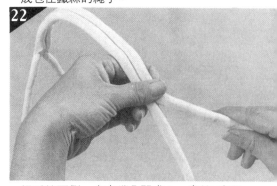

提手的兩側，在末端分開成 5 cm寬的V字形。

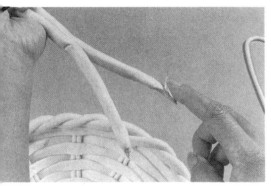

兩側的 4 個端各上膠。

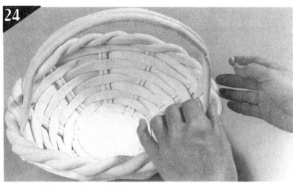

將提手裝在本體內側固定完全。

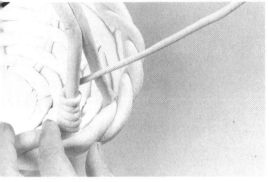

直徑 3 ㎜的細繩子，由提手的根部向上捲。

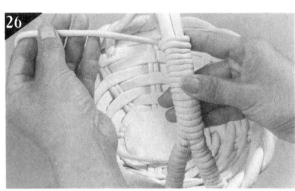

V字形部分捲好後，繼續向上捲粗的提手。

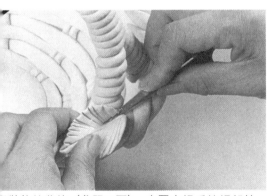

子裝飾的葉片（參照36頁），安置在提手的根部外

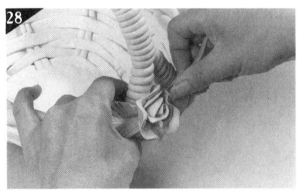

參照36頁做好玫瑰花，整體的固定在葉片上。

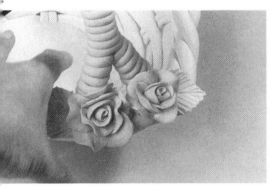

邊的提手根部，亦裝飾上花朵。

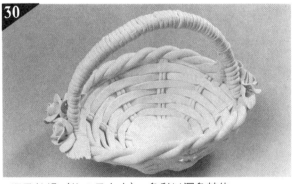

通風乾燥（約 2 日左右），色彩以深色較佳。

扭繩式編竺

卷首圖1頁

●材料

粘土 1¼個。木工用膠。塑膠製橢圓形容器（15cm×10cm的橢圓形深度 5 cm）。保鮮膜。

●作法要點

運用容器本身曲線之美感，以搓扭繩子順著向上捲。至於繩子的銜接處，須以剪刀斜切，再沾上膠來接合，繼續至完成。銜接部分要較技巧的方式，自然又不省目。

趁粘土未乾硬時，一面捲著繩子一面用手輕壓，使繩子能相互密接。若粘土較乾燥時，可一面捲一面沾膠來讓繩子固定。

9 cm

21cm

以保鮮膜將容器包起來做成模型。

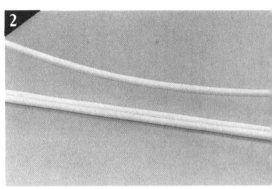

做直徑 5 mm，長度75cm的繩子 3 條。
繩子兩條並排，其上放置餘下的一條，做成一三角

兩手各押繩子的兩端，左手向著自己方向，右手向前搓扭，做成一條搓扭繩子。

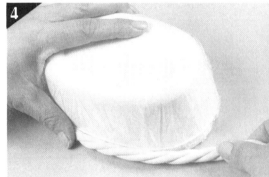

由模型的下方向上，用扭繩密密的捲繞。

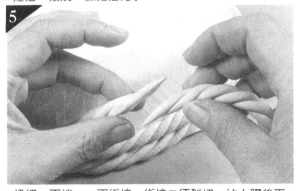

扭繩一面捲，一面銜接。銜接口須斜切，沾上膠後再接合，務必做到不省目的標準。

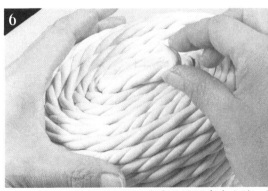

配合模子，當扭繩由側面密密的捲至底中心時，把剩餘部分塞入。以手掌壓壓扭繩，使全體完全

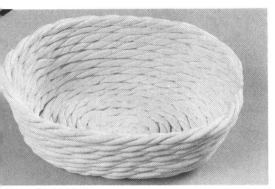

分乾燥後（約 2 日），再行取出模子。

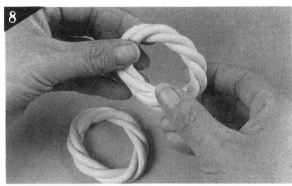

使用與本體相同的扭繩，做直徑約 5 cm的環兩個。

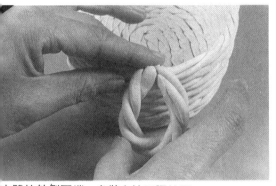

本體的外側兩端，各裝上沾了膠的環。

.把粘土壓成爲 3 mm厚度的薄片，以輪刀切成 1 cm寬的條狀。

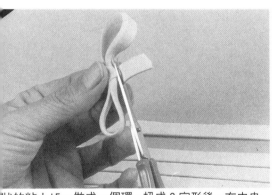

狀的粘土15cm做成一個環，扭成 8 字形後，在中央帶子捲上，成爲緞帶的蝴蝶結部分。

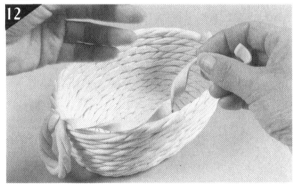

.緞帶花的垂下部分，以13cm長的長條粘土，稍微扭動後做出自然的形態。 2 條垂帶順著本體的邊緣固定。

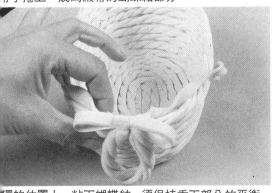

環的位置上，粘下蝴蝶結，須保持垂下部分的平衡加以固定。

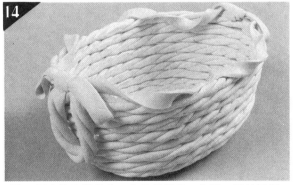

.另一側也裝上緞帶花，充分乾燥後，參照37頁的要領著色。

信件架 卷首圖11頁

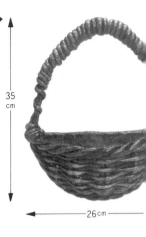

35 cm

26cm

●材料

粘土 4 個。木工用膠。衛生紙。保鮮膜。

●作法要點

編織用的縱芯以對折的方式做成，編織方式與38頁相同。雖然繩子的粗細會有不均勻的現象，但不須去介意，只要用心，作品本身自然地會流露出樸拙的風味。

本作品製做時，並不假手模型，而僅以衛生紙揉成團放置在中央，待整體乾燥後，再行取出的方式來完成。可懸掛牆上作壁飾，或放上裝飾用的綠葉，亦可用來放置明信片等。

粘土壓平為長度20cm，寬度25cm厚 5 mm的薄片，在上方切出一緩緩的弧形（基台）。

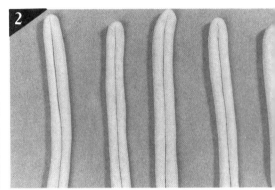

做直徑 8 mm的繩子 5 條，對折成為縱芯。

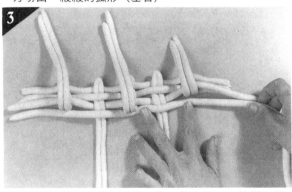

縱芯的折彎部位朝上地排 5 條，做直徑 I cm的繩子照著38頁的要領編織橫向。

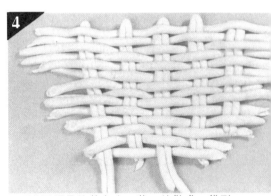

編織要領是比基台大一些，並做成口袋形。

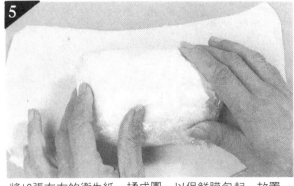

將10張左右的衛生紙，揉成團，以保鮮膜包起，放置在基台中央做成模型芯。

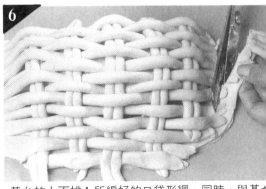

基台的上面排4.所編好的口袋形網，同時，與基台齊順著口袋形的外緣，用剪刀剪下。

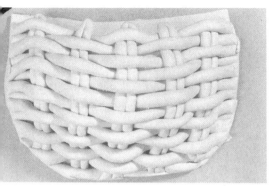

用眼睛目測大概分量，以剪刀剪左右邊成相同形態的長度。

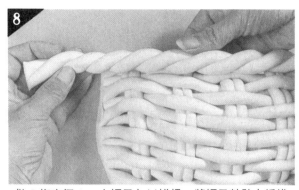

做 2 條直徑 1 cm 之繩子加以搓扭，將繩子粘貼在編織口的周圍。

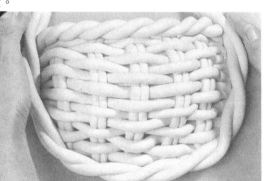

扭繩也繞著口袋形的周圍一圈。

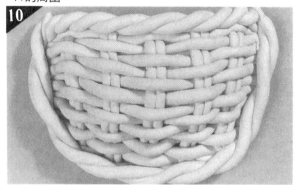

兩端多餘的扭繩切斷後，加以整理形態。

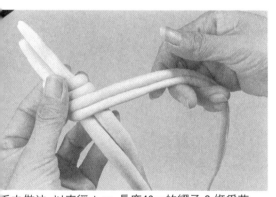

提手之做法，以直徑 1 cm，長度40cm的繩子 2 條爲芯，以 2 條直徑 5 mm的繩子捲上。

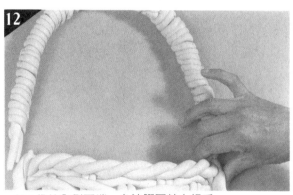

在口袋的內側兩端，各沾膠再粘上提手。

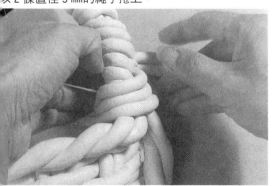

提手的根部，捲上細繩子，來補充提手的支撐力。

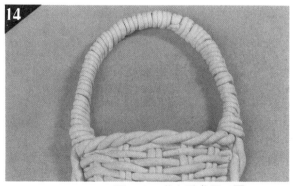

乾燥後，再將衛生紙團取出。著色請參照37頁。

玫瑰背包形壁飾

卷首圖23頁

●材料
粘土２個。衛生紙。保鮮膜。

●作法要點
　　彷彿是充滿著義大利風情的浪漫壁飾，綴滿著可愛的玫瑰花朵。

　　壁飾之浮出的弧度，以衛生紙揉成團做模型來完成。為了顧慮整體的輕盈感，蕾絲的分量亦極重要，比原尺寸大1.5倍的蕾絲長度，做碎褶後再安放其上。

　　提手部分的作業須迅速，就可很牢固的附著放本體。若擔心乾燥後會脫離，可用膠加強其固定力。

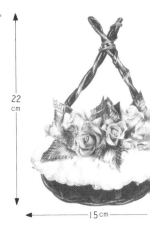

22cm

15cm

1 將粘土均勻的桿平為３mm的厚度，準備３種尺寸：９cm×18cm（上），９cm×12cm（下），５cm×28cm（蕾絲）。

2 將蕾絲的一側以輪刀切齊，再使用蕾絲壓模，在內印出花紋。

3 把蕾絲外側的邊緣拉開，使邊緣成為連弧狀。

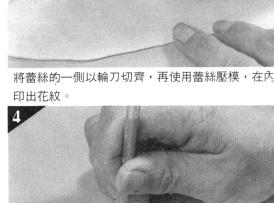

4 再仿照蕾絲的花樣，用花模壓出花朵紋路。

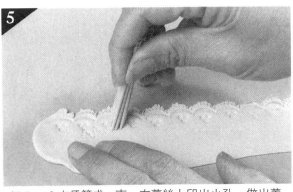

5 把５～６支牙籤成一束，在蕾絲上印出小孔，做出蕾絲的花樣。

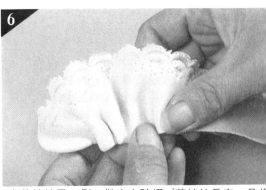

6 在蕾絲的另一側，做出小碎褶（蕾絲的長度，是作尺寸的1.5倍）。

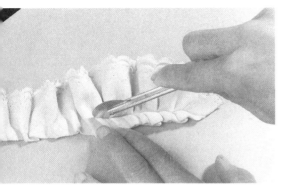

輪刀壓過小碎褶，一面將蕾絲的整體寬度修齊。

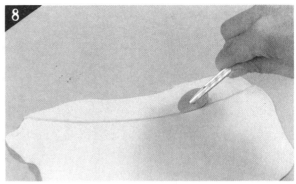

將壁飾（1.的上部份）的口側（較長的一端），緩緩的切出弧形。

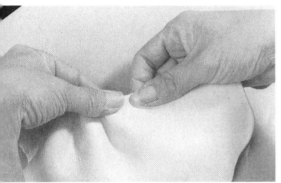

飾的口側，輕弄出褶。

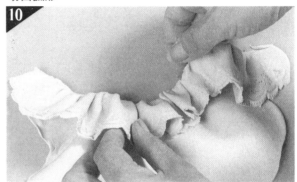

在壁飾口上裝置做好的蕾絲。

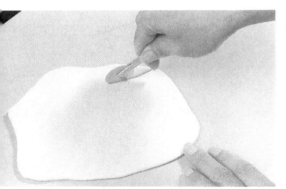

基台（1.的下部分）的口側，緩緩地切出弧狀。

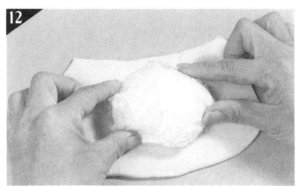

衛生紙揉成團，擺在基台的正中央。

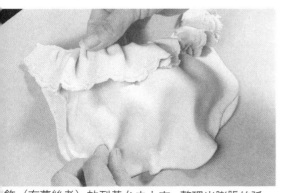

飾（有蕾絲者）放到基台之上方，整理出膨脹的弧後，將周圍與基台壓緊密合。

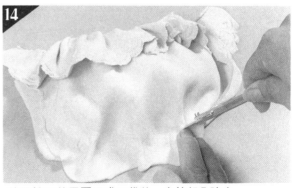

使用輪刀將周圍切成口袋狀，多餘部分除去。

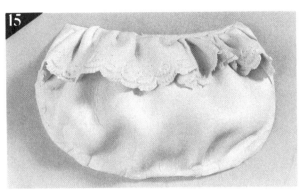

本體完成。

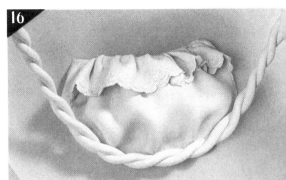

把直徑 5 mm長度60㎝的繩子兩條搓扭做成提手,圍繞著本體外側。

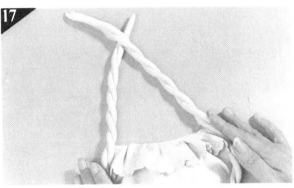

避免提手與本體分離,可用手將其壓緊,提手在上方交叉。

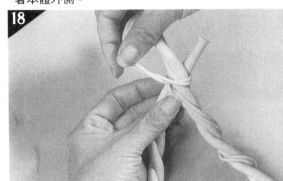

做直徑 3 mm左右的細繩子,從提手根處捲起向上至交叉處,再捲向尾端。

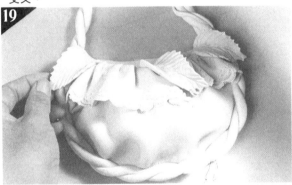

葉子參照36頁做 5 片,平均地粘貼在蕾絲上。

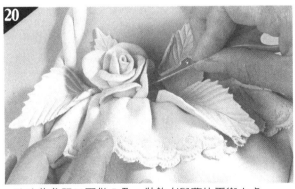

玫瑰花參照36頁做 5 朵,裝飾在與葉片平衡之處。

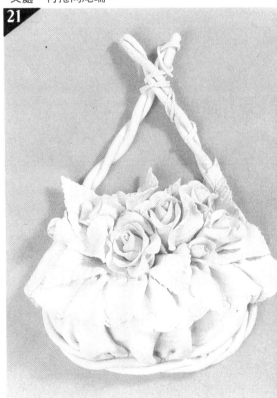

修整全體,待其乾燥後(約 2 日),參照卷首23頁和3頁著色。

花之浮雕壁飾　卷首圖23頁

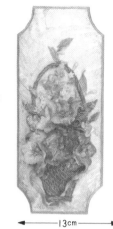

29 cm

13cm

●材料

粘土１個。浮雕板（13cm×29cm）。木工用膠。衛生紙。保鮮膜。

●作法要點

手指將粘土塗上浮雕板，厚均勻即可。

而籃子，緞帶花則須用較纖細的手法製做。

可能當製做花與葉的時候，浮雕板上的粘土開始乾燥了，因此就須要利用木工膠來讓花朵與葉子固定才可。

至於色彩，須選擇較淡的中間色，更能顯出作品的可愛。

以手指用力將粘土抹在浮雕板上，儘量塗成薄薄的一層。

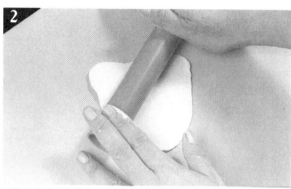

將粘土桿平爲３mm厚度的薄片，須能裁成面積爲８cm左右的方塊（土台）。

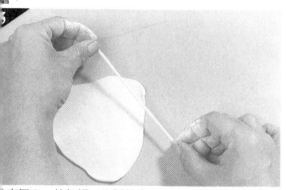

放直徑３mm的細繩，並斜放在土台上。

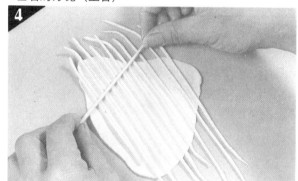

將細繩平行地排放在土台面上，擺放反方相的細繩。

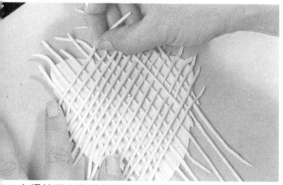

上擺放反方相的細繩，而形成小方格。

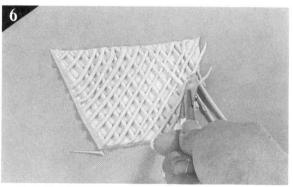

用輪刀切成籃子形狀。

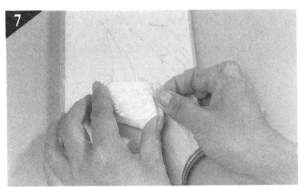

7

將衛生紙揉成小團，並包上保鮮膜，放在浮雕板的下方約⅓處。

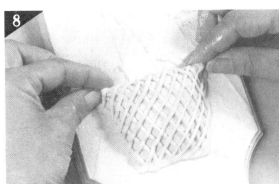

8

指6.的籃子本體，放在7.的上方，除了開口處以外都圍起來。

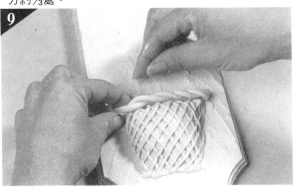

9

將2條直徑5㎜的粘土，搓扭成繩子，裝在籃子之開口處做裝飾。

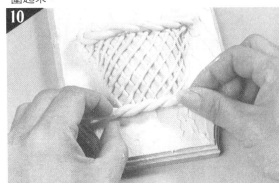

10

在底側亦裝上與開口處一樣的繩子。

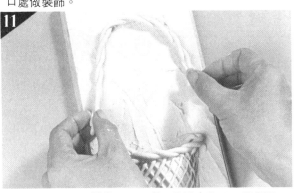

11

提手部分，則距離籃口2㎝處，將長度約20㎝的繩子稍微加以曲折的固定在浮雕板上。

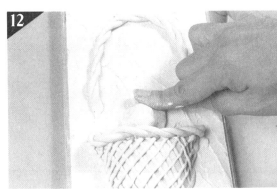

12

在籃子上方的浮雕板，放置約酸梅大小的粘土1個

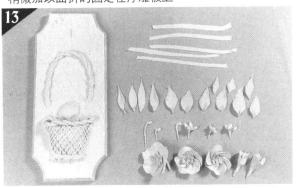

13

大花、小花、葉片與緞帶花，均參照56頁花圈的做法，而花蕊可參照64頁製做。

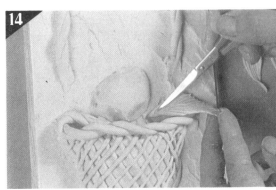

14

在葉片裏側粘上膠，再由籃口的內側向外貼上。

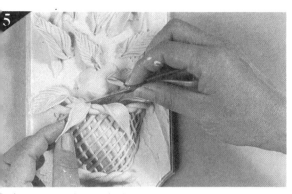

考慮全體的平衡再放葉片。

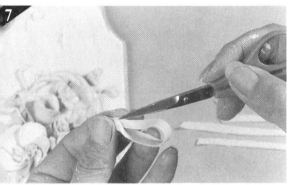

在籃子的右側，裝上緞帶花的蝴蝶結部分。

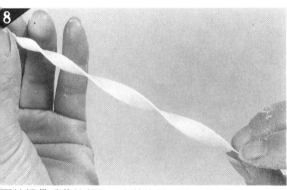

至於緞帶垂落的部分，安裝前扭一下，即令產生自然
的韻味。

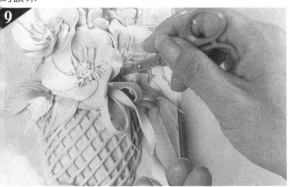

垂帶須與蝴蝶結的部分連接，請仔細製做，勿看出接
縫處。

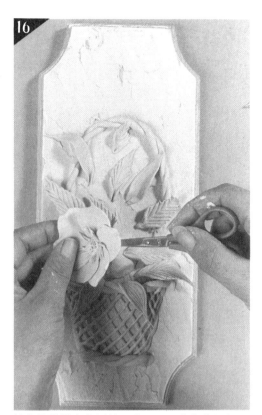

將花朵裝置在靠近籃口處，而形成茂盛的立體
感。

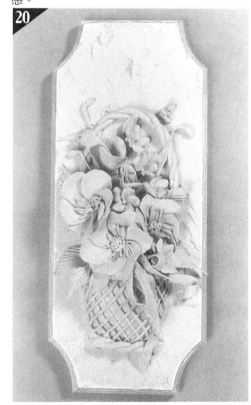

最後將整體外形再稍作修整後，放乾燥。接著
可參照卷首圖23頁的配色，與37頁的要領來著
色。

花圈　卷首26頁

●材料

粘土 5 個。22號鐵絲10條。花圈本體(外徑30cm之保利龍)。木工用膠。

●作法要點

製作大量的花與葉,可以練習指頭做較細緻的表情。同時,可利用鐵絲做長時間的保存。

粘土須充分乾燥後才可著色。鐵絲部分在沾膠後斜插入花圈本體(鐵絲10條全數裝入)。

本作品極豪華美麗。

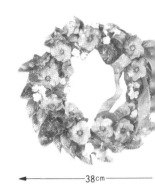

←———38cm———→

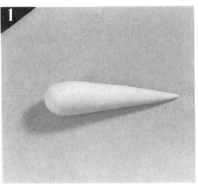

1 大花的做法,是將酸梅大的粘土,以手掌搓揉成滴狀。

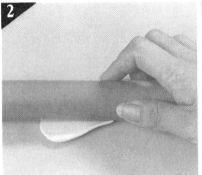

2 再以麵桿壓成花瓣的形狀。

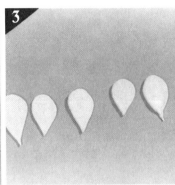

3 同樣大小的花瓣作 6 枚。

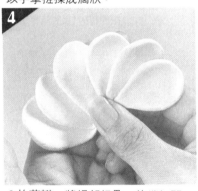

4 6 枚花瓣,將根部相疊,前端打開為扇狀。

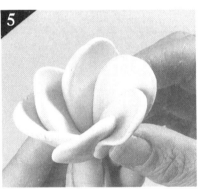

5 花瓣之根部相捲,即成為尖端盛開的花朵。

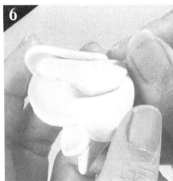

6 將花瓣的根部揉成一束,緊粘在一起。

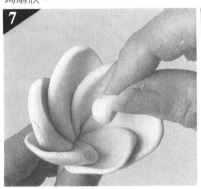

7 大豆大小的粘土,揉成花芯,裝在花瓣的正中心。

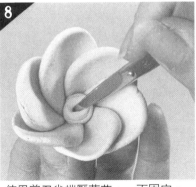

8 使用剪刀尖端壓花芯,一面固定,一面自然形成花芯的感覺。

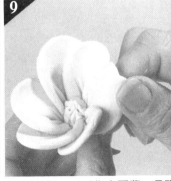

9 花瓣外側,以手指尖壓薄,呈現花瓣的風味。

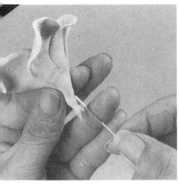

¼長的鐵絲，由花的底部向花芯入。

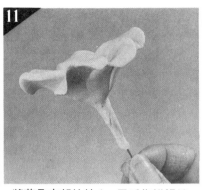

將花朵底部的粘土，用手指搓揉捲在鐵絲上。

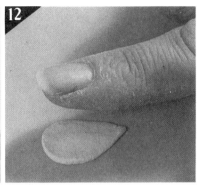

小花的做法，是將大豆般大小的粘土，做成滴狀，再以手指壓薄。

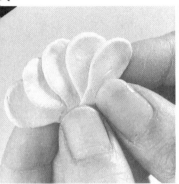

花瓣5枚，排成扇狀地拿在手。如5.的要訣般地捲起。

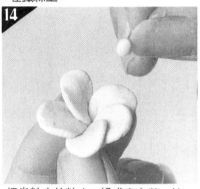

把米粒大的粘土，揉成小丸狀，放入花瓣中心做花芯。

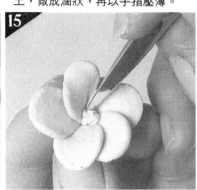

花芯做法，可參照大花的過程，最後亦同樣插入鐵絲。

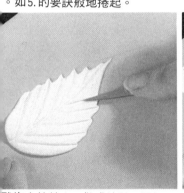

酸梅大的粘土，做成滴狀，再押成葉片，並以剪刀割出葉脈。

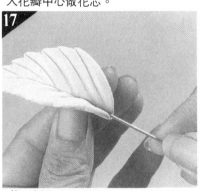

剪下¼長度的鐵絲，裝在葉片根部的正中心處。

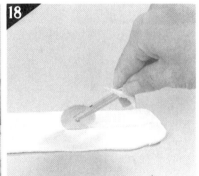

以輪刀將3mm厚3cm寬的粘土切開成緞帶狀。

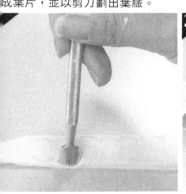

甲模壓出緞帶花的花紋。

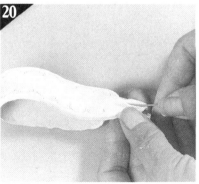

蝴蝶結的部分，以14cm長做成環狀，在打結處裝上鐵絲。

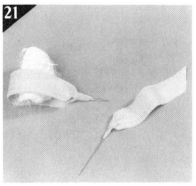

在環結的中間，放入衛生紙以防變形，垂下的帶子約10cm長。

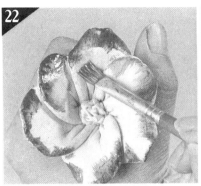

玫瑰花的大小花瓣、葉片與緞帶乾
燥後的著色（參照36頁）。

將花環本體之稜角，利用刀子削
除。

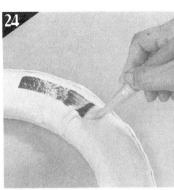

將粘土桿成薄片，包住花環本體。

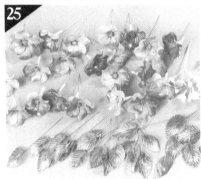

準備已上好色並塗好透明漆之花
約50枚，葉片50枚。

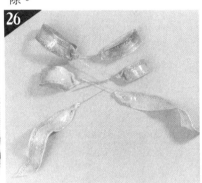

做相同的緞帶結4個，下垂緞帶2
條。

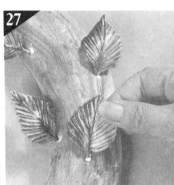

在葉片的鐵絲上沾膠，再斜插入
環本體。

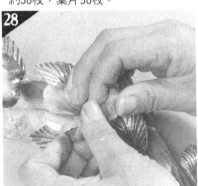

與葉片相同的要領，插花時，亦須
考慮平衡感。

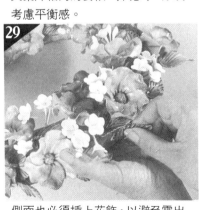

側面也必須插上花飾，以避免露出
本體。

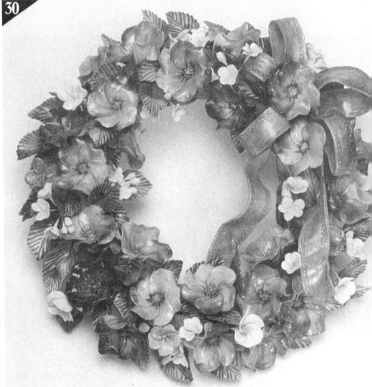

觀察整體的平衡感，最後以膠粘土或插入緞帶花而完成。

附有提手的扭繩籃子 　卷首圖15頁

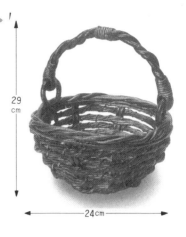

29cm

24cm

●材料

粘土3個。18號鐵絲2條。湯碗（直徑20cm）。木工用膠。保鮮膜。

●作法要點

以變形的繩子所編之籃子，縱芯繩以兩條繩子合併為一條，在模型的周圍排列7～9條（奇數），再以間隔一上一下的手法，編織至最後，極方便。

一面做繩子一面上下編織的作業，動作無法迅速，因此粘土易乾掉，所以熟手較適合此作品。提手部分若能活動，則更佳。

下粘土成5mm厚度，形狀猶如湯的底（底面）。

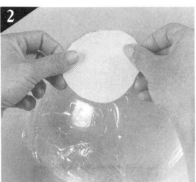

2

以保鮮膜包起的模型的底向上，將1.所做的底面覆上。

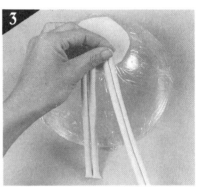

3

將直徑5mm，長30cm之繩子對折，做縱芯排列。

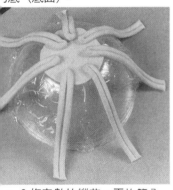

～9條奇數的縱芯，平均等分的周圍。

5

做6條直徑3mm的細繩，先放3條在底下，2條在上。

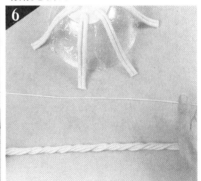

6

以兩手押住5條繩子的兩端，反向地搓扭成較粗的繩子。

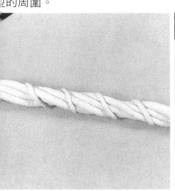

的一條繩子，以逆方向捲在粗上。

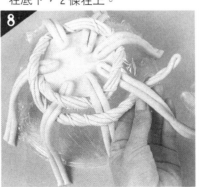

8

以7.的繩子來做編織，每隔一條縱芯即提高一次。

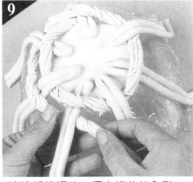

9

連接編織繩時，須在縱芯的內側，才不致影響美觀。

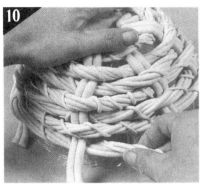

.縱芯爲奇數，所以可持續交替抬起，而一直編到底部。

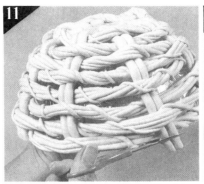

.直到與模型口符合了，再以剪刀將餘下的繩子切齊。

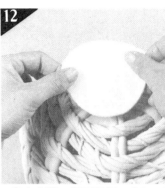

.底中央與I.相同地做一底面，固住。

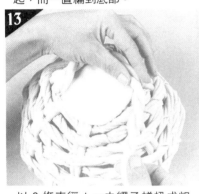

.以2條直徑Icm之繩子搓扭成粗繩，繞在底面周圍，使其逐漸乾燥。

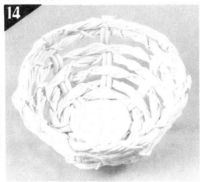

.取下模型，在本體內側的底面周圍，輕輕地沾上膠。

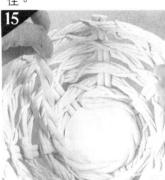

.搓扭2條直徑5mm之繩子成粗，再粘入沾膠的地方。

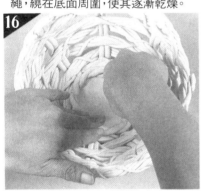

.爲避免扭繩脫落，須壓緊。

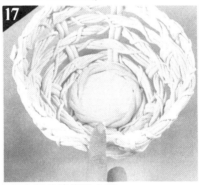

.在本體的邊緣塗上膠。

.做3條直徑7mm之繩子，2條上地搓扭成粗繩。

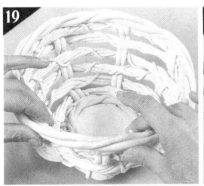

.將18.之粗繩放在沾膠的邊緣，一面稍加壓力加以固定住。

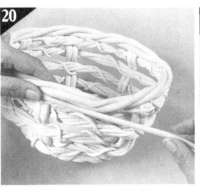

.再做2條直徑7mm之繩子，其中I條裝於19.位置的外側。

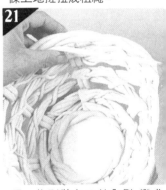

.另一條則裝在19.的內側，變成邊緣，極牢固。

徑 8 mm之繩子，與鐵絲一齊搓
做成裝有鐵絲的繩子。

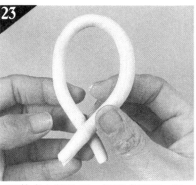

.再剪成 2 等分長，折彎成環狀，把
兩端交叉（提耳）。

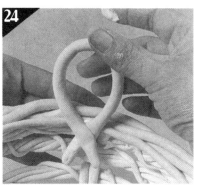

.將提耳交叉的位置塗膠，裝在本體
內側。

裝在本體的兩側，充分乾燥。

.在直徑1.2cm之繩子中捲入鐵絲。
（參照22.）

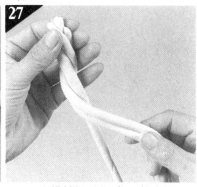

.以26.之鐵絲繩為芯，作 2 條直徑 7
mm之繩子捲上。

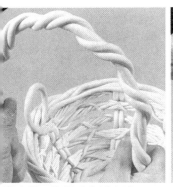

著本體，將提手曲折出弧形。

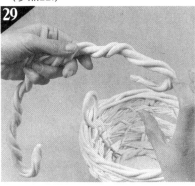

.提手的兩端，折成鈎狀，掛入提耳
中。

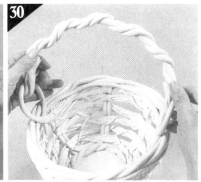

.裝在提耳的提手最好能自由活動。

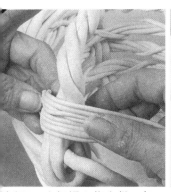

直徑2mm之細繩 8 條合併，包
是手曲折的根部。

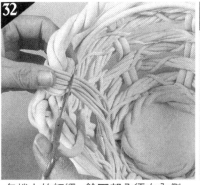

.包捲上的細繩，餘下部分須在內側
剪除，並使其充分密合。

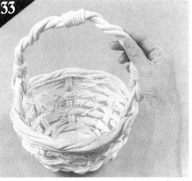

.提手的正中心與31.相同地捲上細
繩即成。

褶邊的小物籃

卷首圖12頁

●材料

粘土4個。18號鐵絲一條。空罐子（直徑20cm×深10cm）木工用膠。

●作法要點

這是附帶著優雅褶邊的小物籃。

以空罐子為中心，內外均以粘土包起來，因此粘土本身要大，厚度要均勻伸展為主要重點。

雙層之蕾絲邊，須避免現出笨重感，因此用比原尺寸1.5倍的蕾絲做成褶邊而成。

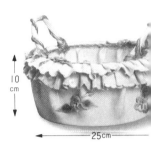

10cm

25cm

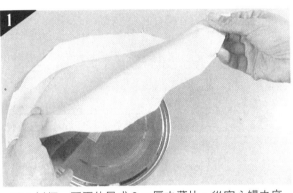

粘土½個，壓平伸展成3mm厚之薄片，從空心罐之底蓋下。

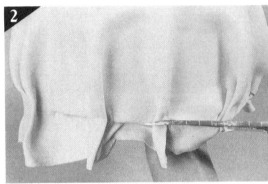

由底蓋下的粘土，順著側面，在空罐口多1cm處剪多的部分。

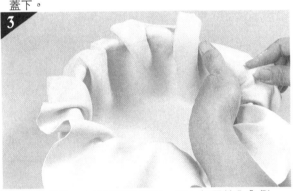

再做一薄片，由空罐正面的口，與1.相同放入內側，稍加整理形態，使其能密褶。

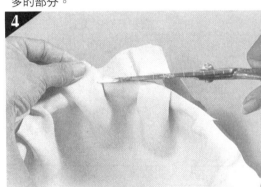

整理後，將2片粘土在開口處一齊剪去多餘部分

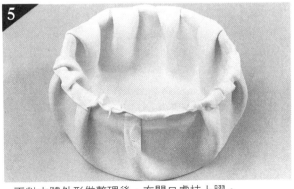

再對本體外形做整理後，在開口處抹上膠。

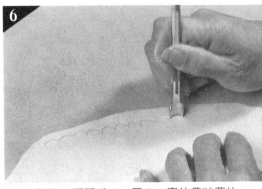

粘土¼個，壓平為2mm厚6cm寬的帶狀薄片，以蕾絲押型印出花紋。

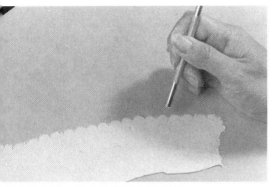

押出的花紋，除去外側（參照50頁）

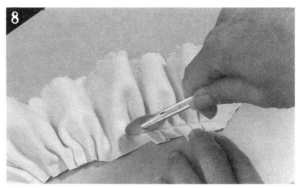

8 在有花紋的另一側做出碎褶(比原尺寸長1.5倍)，再切爲 5 cm寬的蕾絲邊。

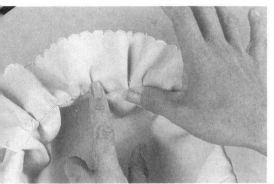

本體的開口處粘上蕾絲。

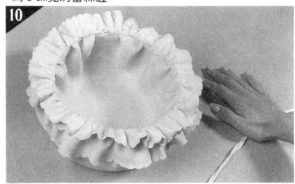

10 做第 2 條蕾絲（寬爲 4 cm）粘在第一條蕾絲上端。

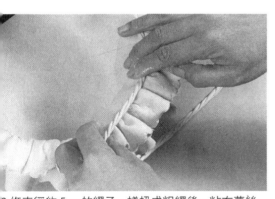

2 條直徑約 5 mm的繩子，搓扭成粗繩後，粘在蕾絲上邊緣。

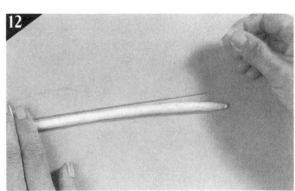

12 做 2 條直徑 1 cm長16cm的繩子，各裝入鐵絲（參照44頁）。

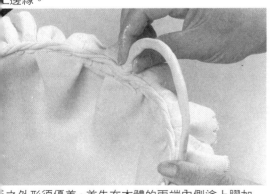

之外形須優美，首先在本體的兩端內側塗上膠加固定。

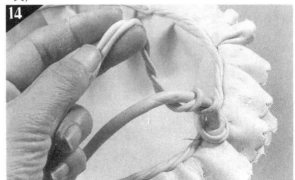

14 做出 2 條直徑 2 mm之細繩，搓扭後纏在提手上端。

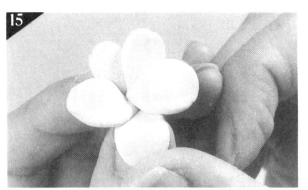

董菜花之作法，是將大豆般大小之粘土做成滴狀，再壓成薄片而成花瓣（5枚）

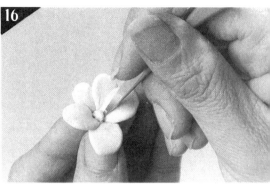

花瓣組合成花朵後，把米粒大的粘土揉成小丸，再入做花芯。

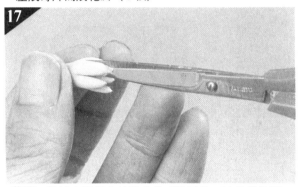

花芯，是以大豆般大的粘土做成滴形後，將前端剪開成 5 等分。

花芯的根部，亦剪開 5 等分，作成花萼。

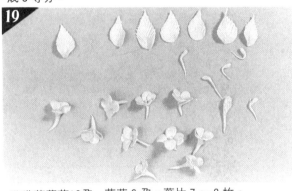

準備董菜花10朵，花蕊 6 朵，葉片 7～8 枚。

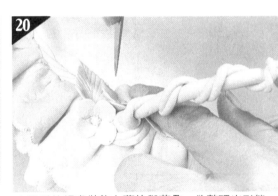

在提手的根處裝飾上葉片與花朵，並整理出形態。

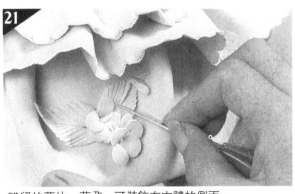

殘留的葉片、花朵，可裝飾在本體的側面。

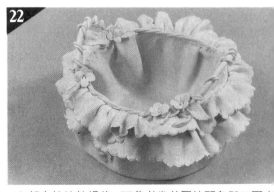

全部自然地乾燥後，可參考卷首圖的配色與37頁之領著色。

有蓋子的小物籃　卷首圖14頁

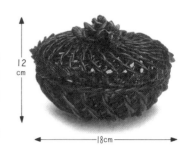

●材料

粘土 3 個。木工用膠。底（直徑16cm），湯碗（直徑16cm）。保鮮膜。

●作法要點

利用厨房中隨手可得的器物做為模型，須注意選為本體的模型與蓋的模型之器物，其直徑須相同。

本作品的細繩子，僅以網狀地相互重疊而已，並不經過編織的手法，所以，粘土之間，須稍微施以壓力來穩固組織。

蓋子上的花飾，因兼具把手的功能，所以須加強固定力。

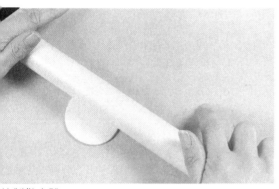

始製做本體。
桿麵棒將酸梅大的粘土壓薄為 5 mm厚的圖片。

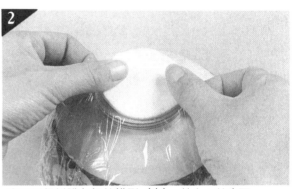

在已用保鮮膜包好的模型（底），放上 l. 的底面。

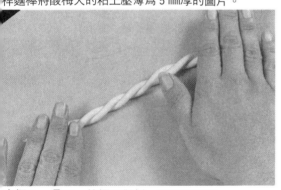

直徑 5 mm長30cm的繩子對折，以兩手搓扭。

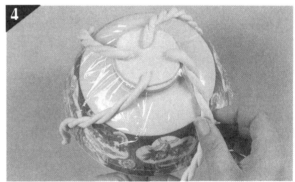

將搓扭好的繩子 4 條，擺在模型上，上下左右各一，並成為弧形的拋物線。

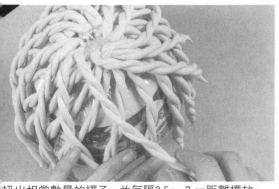

扭出相當數量的繩子，並每隔2.5～3 cm距離擺放。著第二層以反方向的弧線，再擺放等距離的繩子。

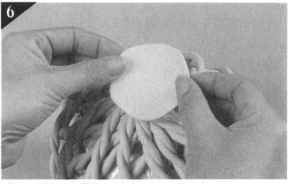

做與 l 相同之圓片，放在相同位置的底面上。

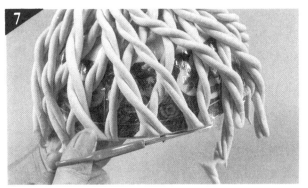

配合模型的出口處，以剪刀將多出之繩子，與出口切齊。

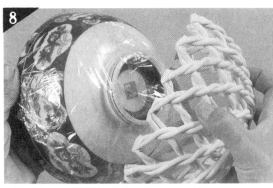

放置約 2 日乾燥的程度，即可取出模型。

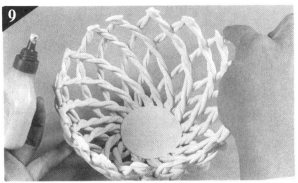

在本體的口緣上塗木工膠。

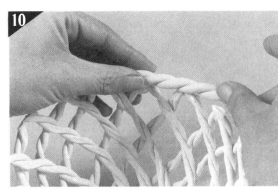

以直徑 7 mm的繩子 2 條，兩手搓扭後，將搓扭繩粘在本體的周圍。

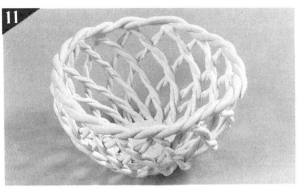

本體的完成圖。稍加整理外形後充分乾燥（約 2 日程度）。

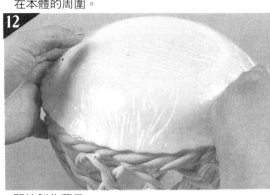

開始製作蓋子。
在本體開口之上方，蓋上較圓滑形的湯盤爲模型。

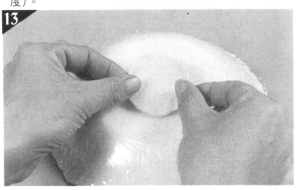

模型以保鮮膜包起來。作一片 5 mm厚而直徑 5 cm的圓形，再擺至底的正中央。

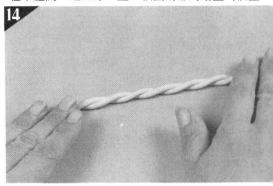

.將直徑 5 mm長25cm的繩子對折後搓扭。

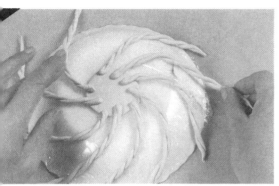

製作本體的相同方式,排列上弧線狀的扭繩。

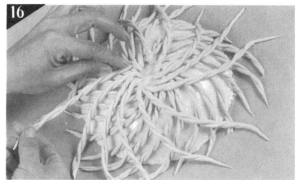

16

.接著在第二層亦擺放反方向的弧線狀扭繩,如此,就逐漸形成網狀。

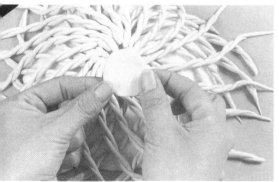

2.相同地,再做一片圓形粘土,放置在中心處並固下來。

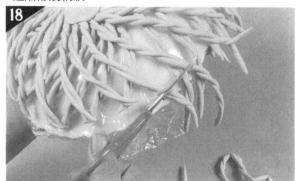

18

.配合模型之出口,將多餘的粘土剪落。

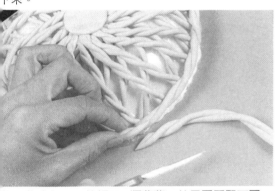

扭 2 條直徑 7 mm的繩子,順著蓋口的周圍壓緊而固下來。

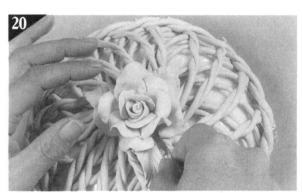

20

.製作玫瑰花一朵,葉子 3 片(參照36頁),葉與花均固定在蓋子的中心處。

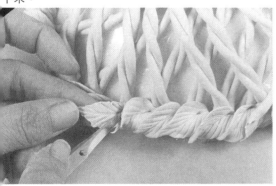

乜生米大小的粘土,作葉片約40枚,裝飾在蓋子的圍並展現生動感。

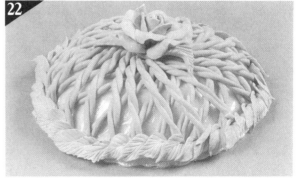

22

.蓋子的完成圖。玫瑰花與葉片除裝飾外,同時亦兼具把手之功能,充分乾燥後才行著色。

環形編三

卷首圖13頁

●材料

粘土 2 個。18號鐵絲 2 條。大的湯碗(底的寬度直徑20cm)。木工用膠。保鮮膜。

●作法要點

以V字型的搓扭繩子所製作出的優雅籃子,因為經過搓扭手法,所以表面呈現出凹凸與類似編織的感覺,所以附著力較差而不易粘住,完成品須確認充分乾燥才可拔取模型。

本體極輕盈靈巧,所以裝飾的花與葉,切勿過大,提手處之花飾為其特色。

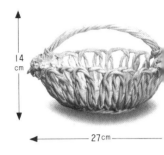

14cm

27cm

取粘土並桿成 5 mm厚度的薄片作底面。

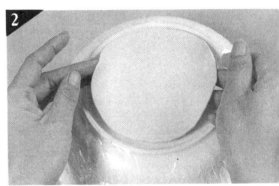

切出直徑13cm的圓形,放置在以保鮮膜包好的模型(湯碗)的底中心處。

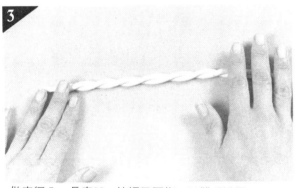

做直徑 5 mm長度20cm的繩子兩條,以雙手搓扭。

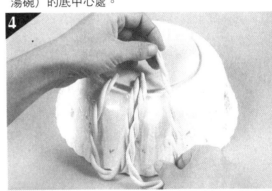

搓扭的繩子折成U字形的弧度,將環形向下,裝在模之周圍。

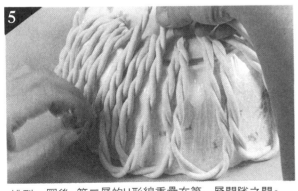

排列一圈後,第二層的U形線重疊在第一層間隙之間。

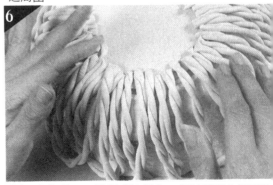

因為本作品不以編織手法製作,所以整體均須稍微緊,使其能穩固。

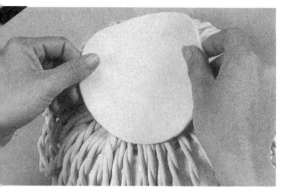

與 I 相同的底面一枚，固定在底的中心。

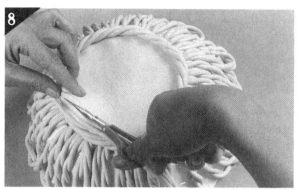

使用直徑 5 mm的繩子 2 條搓扭後，裝在底面之周圍固定下來。

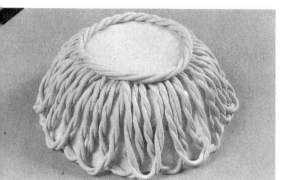

定整體已完全乾燥後，才可取出模型。

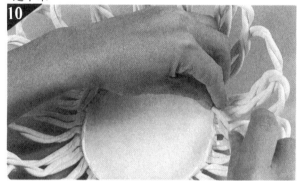

在本體內側的底面，粘上膠後，裝上與8.相同的搓扭繩子，並確實固定。

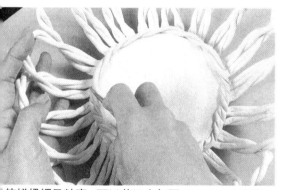

使搓扭繩子粘牢，可以剪刀尖每隔 2 ～ 3 cm處即施力，以確保固定。

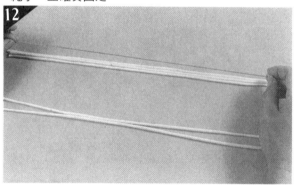

做 5 條直徑 3 mm長度45cm之繩子，將 3 條並排，在正中心放上鐵絲。

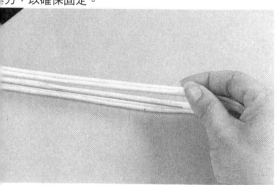

餘之 2 條，放在已有鐵絲的 3 條繩子上。

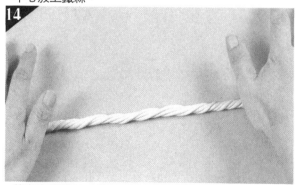

將夾有鐵絲的 5 條繩子，一齊以兩手搓扭，再做相同的繩子一條。

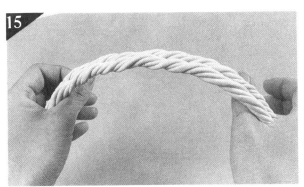

15

2條夾鐵絲的搓扭繩子，合在一起，以雙手折彎成提手之弧度。

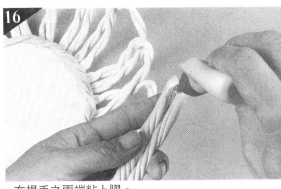

16

在提手之兩端粘上膠。

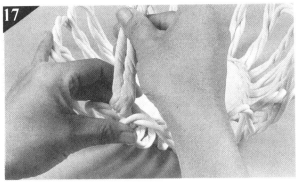

17

將提手之兩端固定在本體的內側。

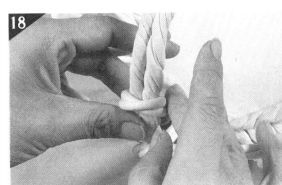

18

將直徑5 mm之繩子2條搓扭後，捲在提手之根部，除修飾外亦有補充支撐力之作用。

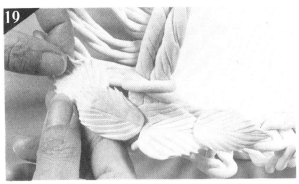

19

做葉片7枚（參照36頁），裝飾在提手根部的周圍。

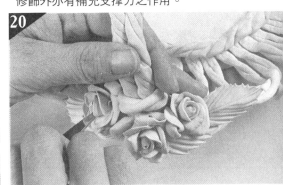

20

做大小不同的玫瑰花（參照36頁）7～8朵，大的玫瑰花裝飾在提手之正面位置。

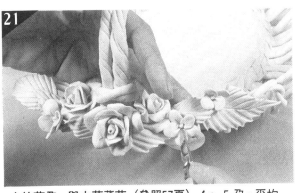

21

小的花朵，與小董菜花（參照57頁）4～5朵，平均地裝飾在周圍。

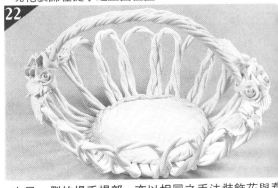

22

在另一側的提手根部，亦以相同之手法裝飾花與葉片。待全體乾燥後，參照卷首圖之配色方式來著色。

P71衛生紙盒

卷首圖10頁

●材料

粘土½個。木工用膠。衛生紙盒。厚紙（馬糞紙）。保鮮膜。

●作法要點

在衛生紙盒的模型上，用細繩以網狀風味，簡單的技巧而做成。因爲不用編織，而繩子亦不多，所以粘土極易粘土極易乾燥，也因此繩子須提早做好，並且操作須快速才可，待完全乾燥後，取出模型再上色。

色彩請選用較柔和之色調。

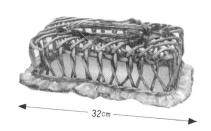

32cm

衛生紙盒外再包上厚紙，如此可形成與實物間的空，整個紙型以保鮮膜包起來（製作模型）。

做直徑5mm之繩子，斜置在模型上，兩端垂在側面，做成縱芯線。

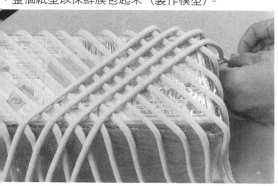

14條繩子排成等間隔，再以另外14條繩子以反方向成網狀之形態。

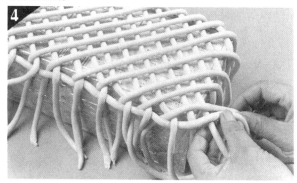

側面以相同之繩子，每隔一條縱芯抬起，以一下一上的手法編成周圍。

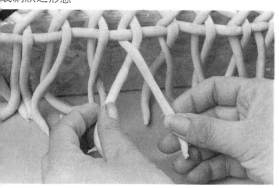

條縱芯相互交叉。

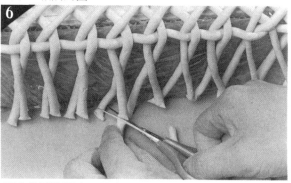

配合模型的深度，將多出之部分切落。

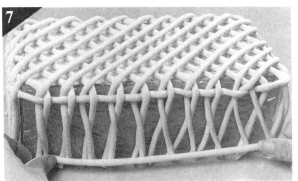

做直徑 5 mm的繩子，在剪去之切口上繞一圈作成周圍。

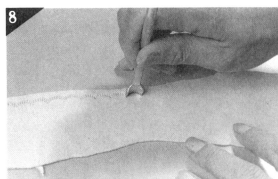

將粘土桿平爲 3 mm厚 5 cm寬的緞帶狀，再以蕾絲押型在一邊緣壓上花紋，同時去掉邊緣。

以10支牙籤成一束，在緞帶面上押出緞帶花紋。

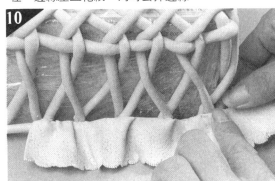

將緞帶裁成 3 cm寬度，並做成碎褶，再加以固定在了的繩子上成蕾絲邊。

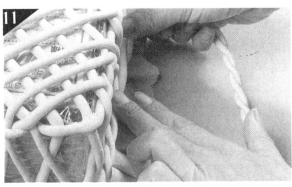

將直徑 5 mm的繩子 2 條搓扭，裝在蕾絲的位置上方繞一圈。

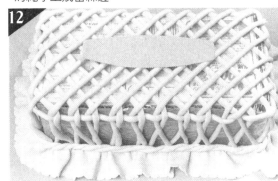

在本體的正中央，放上衛生紙盒的抽取口模型紙。

沿著紙型的大小，用剪刀剪出一個洞。

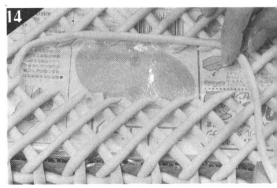

以直徑 5 mm的繩子，裝在取出口的周圍。

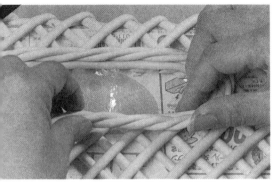

徑 5 mm的繩子 2 條搓扭,並裝在14.的繩子上方。

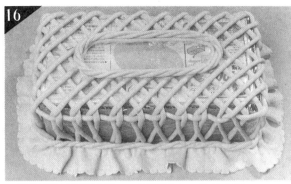

一面整理全體的形態,一面壓粘土,使能牢固。

粘土壓成 2 mm厚度的帶狀,並裁成為 1 cm寬的緞。

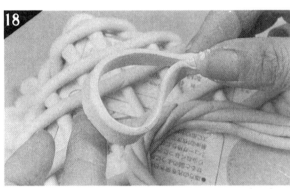

以10cm長的粘土做成環狀,並捏住中心,便形成一個蝴蝶結。

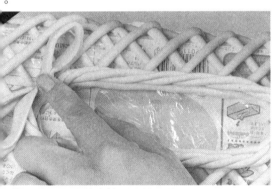

蝴蝶結沾膠,並粘在抽取口的一端。

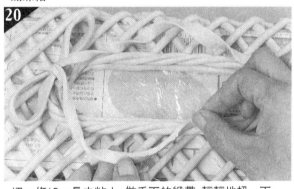

切一條15cm長之粘土,做垂下的緞帶,輕輕地扭一下,形成自然的風味再裝上。

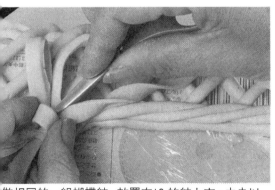

做相同的一組蝴蝶結,放置在19.的結上方,中央以帶粘土圈起來,如此即成為雙重的漂亮蝴蝶結。

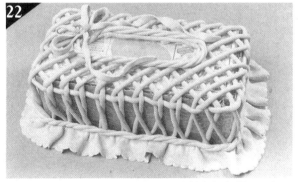

整理好結與緞帶的優雅表情後,待其自然乾燥,取出模型,再行著色。

傀儡娃娃 卷首圖21頁

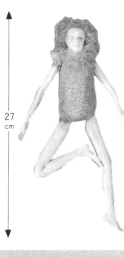

27 cm

●材料

粘土1個。牙籤一支。有加銀線的布料。蕾絲邊。細網（銀色）。裝飾用9字形小勾8個與圓形環4個。木工膠。

●作法要點

本作品為手足均能自由活動的玩偶，首重在全體的比例，如頭1，身體3，足5等的長度比例。手足須有彎曲的自然表情。

臉部是較細膩的手工，須用工藝棒，針與指甲來完成。

並且以透明蕾絲布與同色系的頭髮，來做成一個具性感魅力的玩偶。

1
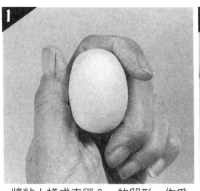
將粘土搓成直徑3cm的卵形，作為頭部。

2
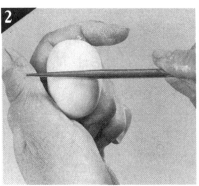
以工藝棒在中心位置橫壓，決定眼睛的位置。

3
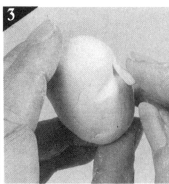
做一小三角形的粘土，裝在凹處正中央作鼻子。

4
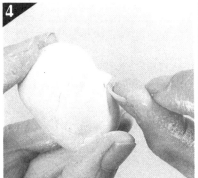
以姆指的指甲，調整出鼻形，並加以穩固。

5
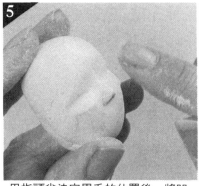
用指頭尖決定眉毛的位置後，將凹下之眼睛睛處的稜角抹柔和。

6
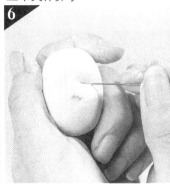
以針的尖端，橫劃出眼睛的位置，左右位置須均衡。

7
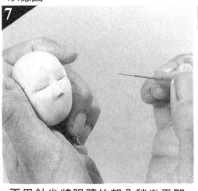
再用針尖將眼睛的部分稍微弄開些。

8
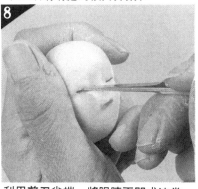
利用剪刀尖端，將眼睛再開成適當的大小。

9
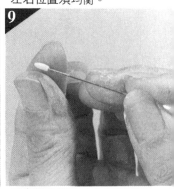
以米粒大的粘土作眼球。

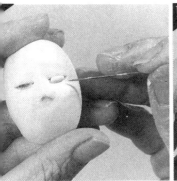

體裝入眼睛的開口中。

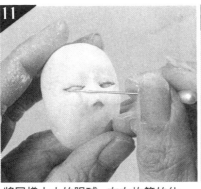

11

將同樣大小的眼球，左右均等的位置裝好後，整理一下外形。

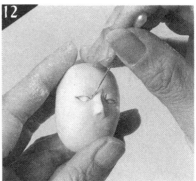

12

以針的尖端向上壓眼角，形成有痕跡而做出立體感。

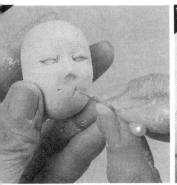

部分，先用針尖端開出二個小決定唇的寬度。

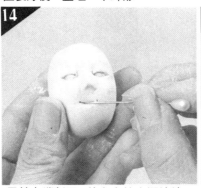

14

用針尖端劃切，使左右的小洞連接起來。

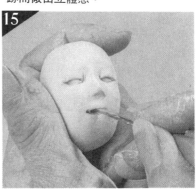

15

以剪刀尖端挖開。

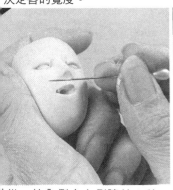

針從口的內側向上側讓粘土稍微高，來做成上唇。

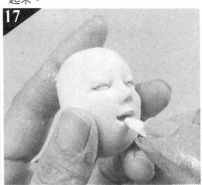

17

以粘土做一舌形的小片，尖端插入口的洞中。

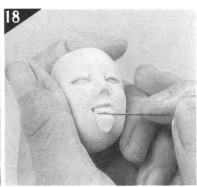

18

以舌形的粘土做下唇，餘下的部分與臉抹勻。

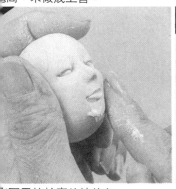

做出下巴的輪廓並抹均勻。

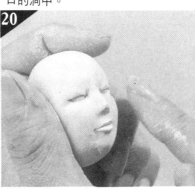

20

臉龐做出更豐潤的外形。

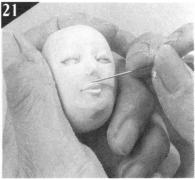

21

鼻子的正下方稍微弄凹下，做出人中的外形。

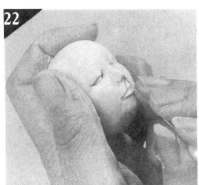

22 一面開鼻穴，一面做鼻子的形態。

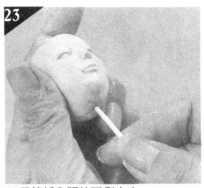

23 以牙籤插入頭的下側中央。

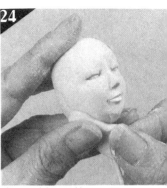

24 由下方插入牙籤的位置，以粘土捲起來。

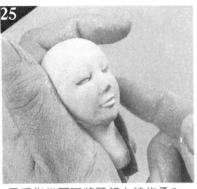

25 用手指從耳下將頸部之線條柔和地做出來。

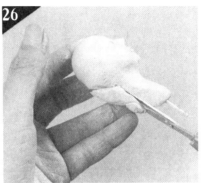

26 在頸子的後方，從頭部向下剪出＜字狀，再以手指抹均勻。

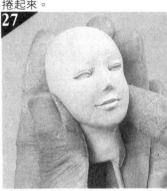

27 以針尖端做好眼睛、鼻子、口唇表情，再修整好全體的頭部造形

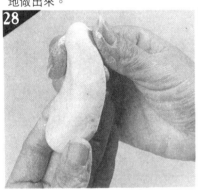

28 身體部分，以直徑 3 cm長度10cm的粘土，做成海參狀，並稍微向後彎。

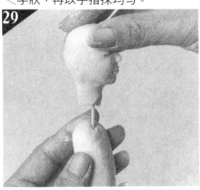

29 把頭部的牙籤插入身體裏而相連接。

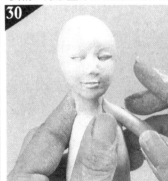

30 在頸與肩的部位抹上粘土，做出膀的寬度。

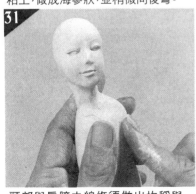

31 頸部與肩膀之線條須做出均稱與自然。

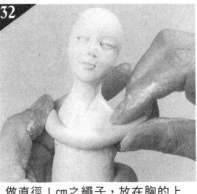

32 做直徑 1 cm之繩子，放在胸的上側。

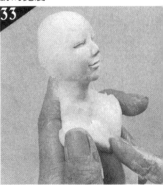

33 一面把繩子的邊界抹勻，一面做胸部。

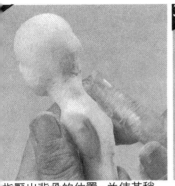

指壓出背骨的位置，並使其稍下。

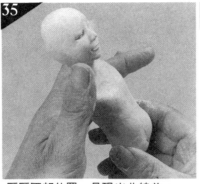

壓壓腰部位置，呈現出曲線美。

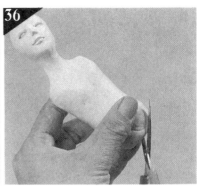

在腿的位置用剪刀斜剪。

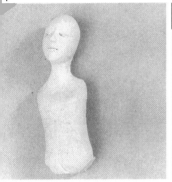

體能整體性的穩固直立，保持。

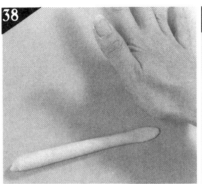

做手的部分，將直徑 1 cm的繩子，搓至12cm處自然的搓細。

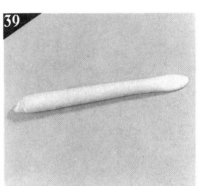

決定好手的位置，即將尖端壓扁（手掌部分）

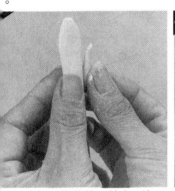

的側邊做一指狀粘土粘上，並線抹勻。

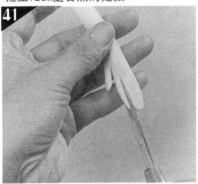

以剪刀剪出 4 隻手指的形狀。

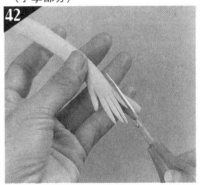

小指稍微剪短些，指尖稍微剪細些。

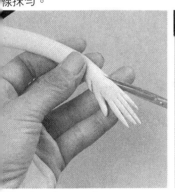

尖之側面朝腕部剪一刀，另一同。

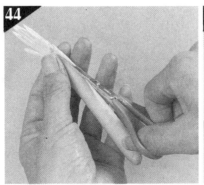

再由手臂部分朝手掌方向剪下，如此則手腕外形可修整出來。

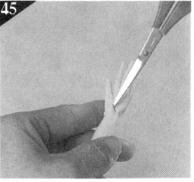

由手掌側邊向手腕部分，用剪刀尖端稍微劃開，讓手掌隆高。

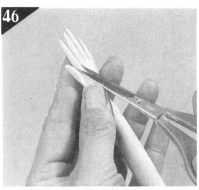

46

各手指的根部，均以剪刀輕壓來呈
現凹凸。

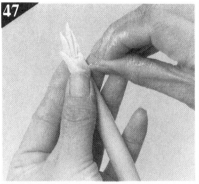

47

再以指甲尖作出手掌的凹下部份。

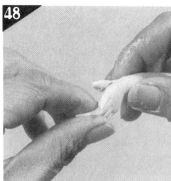

48

玩偶手指尖端稍曲折，以作出自然
神態。

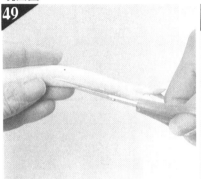

49

手臂的關節位置，由手腕方向朝著
手臂之中央部分斜剪一刀。

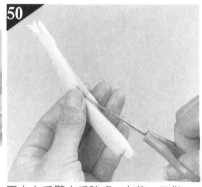

50

再由上手臂向手腕處，亦剪一刀做
成＜字形。

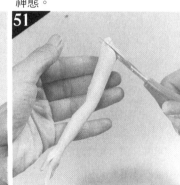

51

將上手臂斜剪一刀，並圓潤線條。

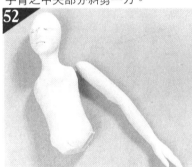

52

將手臂配合身體，裝置在適當處，
並觀察手臂與身體之長度比例是
否恰當。

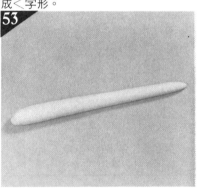

53

腿的製作，以直徑2.cm約15cm長之
繩子，尾端自然地搓細。

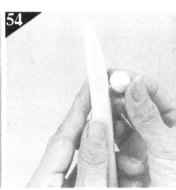

54

將杏仁大小的粘土搓成圓球，裝在
腳跟的位置。

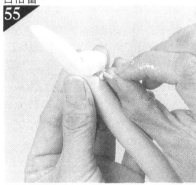

55

將腳根的界線抹均勻，使其與腿部
粘土同化。

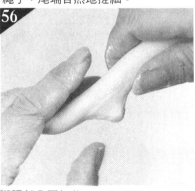

56

腳踝部分壓細些，並作修整。

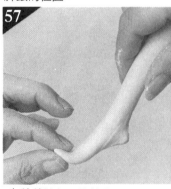

57

尖稍稍蹺起，使其有活力的表情。

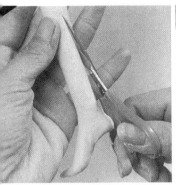

後方大約爲關節處，以剪刀剪
。

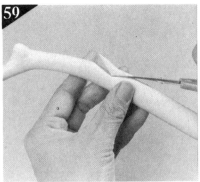

59

再由反方向剪一刀成＜字形，多餘
的部分剪落。

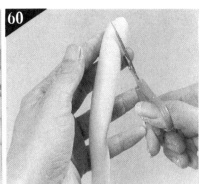

60

大腿的根部，配合身體的位置斜
剪。

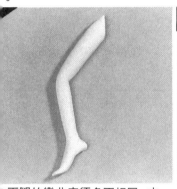

右兩腿的彎曲度須各不相同，才
呈現不同風味。

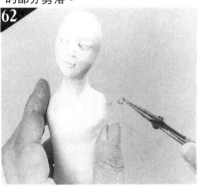

62

9 字形小勾，手足各裝 2 個，身體
4 個在四肢位置。

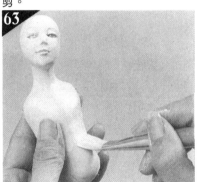

63

等全體均乾燥後，再著上肌膚的色
彩。

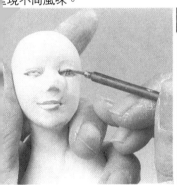

相筆描繪眼睛。

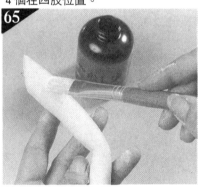

65

全部均勻地塗上亮光液。

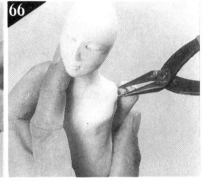

66

圓形環 4 個裝在身體，4 個 9 字形
小勾，裝在手足。

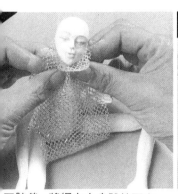

四肢後，將網布由身體的下方
後兩面包起，並在頸部折成碎
定。

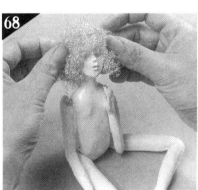

68

用金紗線作頭髮，將頭部沾上膠裝
好髮型。

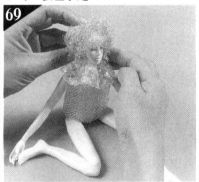

69

把銀色蕾絲布折成碎褶，圈在頸部
邊緣。

耶誕節的小裝飾 卷首圖24頁

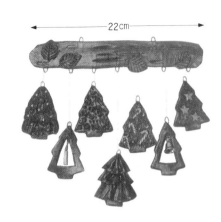

材料—粘土½個。迴紋針10個。透明釣線。鈴鐺。貼花。銀絲。9字形勾。

作法要點—以粘土作厚1cm之吊木,用手將迴紋針插入作吊環。

至於耶誕樹是以粘土壓成5mm厚的薄片,再用樹模型印出7個相同的樹形,再插入銀絲作勾。

7個樹形可如圖般的加以裝飾。在鉤上綁鉤線,保持平衡後即可。

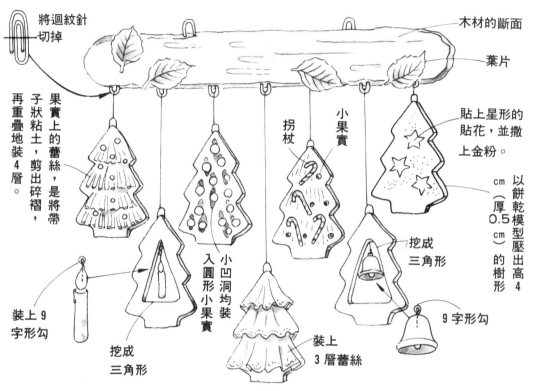

將迴紋針切掉

木材的斷面

葉片

果實上的蕾絲,是將帶子狀粘土,剪出碎褶,再重疊地裝4層。

拐杖

小果實

貼上星形的貼花,並撒上金粉。

以餅乾模型壓出高4cm(厚0.5cm)的樹形

裝上9字形勾

挖成三角形

入圓形均裝小果實

小凹洞均裝

挖成三角形

裝上3層蕾絲

9字形勾

迷你禮物 卷首圖24、25頁

材料 粘土少許

作法要點 可利用其他作品的剩餘粘土,來製作可愛的有趣小物品。

形態之大小任其自由。並可自行創新設計包裝之色彩、圖案及緞帶花飾等。

耶誕節禮物著重在外觀華麗之外,金色、銀色的使用與緞帶花的變化均為關鍵。

緞帶花的蝴蝶結部分,可作成幾個環之後,以剪刀剪去尾端,再固定在禮物上。

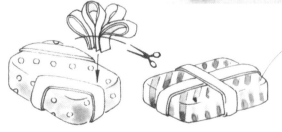

搭配包裝紙的色澤,再以金或銀色畫上線與圈的花紋。

P81耶誕節飾品、金葉子　卷首圖24頁

材料　粘土少許。22號鐵絲。

作法要點　葉片的製作方法，是將粘土壓平爲5mm厚度，直接壓出葉片形狀，再以剪刀劃出葉脈。果實部分，將粘土做15顆玻璃珠大小的圓球，以膠粘在葉片中間高度。莖的部分，把粘土做約12cm長的繩子，包入鐵絲，再裝置到葉片上。緞帶花修整出自然的風貌，裝飾在葉與莖的交接處。

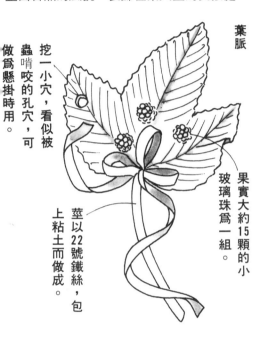

葉脈

挖一小穴，看似被蟲啃咬的孔穴，可做爲懸掛時用。

莖以22號鐵絲，包上粘土而做成。

果實大約15顆的小玻璃珠爲一組。

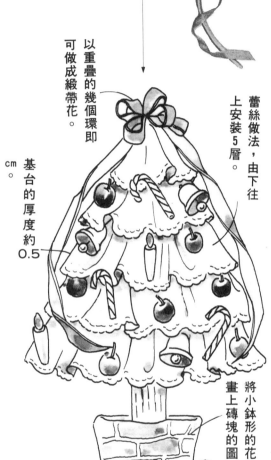

16cm

以重疊的幾個環即可做成緞帶花。

蕾絲做法，由下往上安裝5層。

cm。基台的厚度約0.5

將小鉢形的花盆，畫上磚塊的圖形。

耶誕樹形的壁飾

卷首圖25頁

材料　粘土少許。18號鐵絲。

作法要點　將粘土壓平爲厚度5mm的薄片，切成13cm寬的耶誕樹形。18號鐵絲彎曲成勾狀，插入頂端做成掛勾。

植物花盆以粘土做成4cm×15cm的長方形，畫上磚塊的圖案。把長方形用輪刀切成花盆狀，底邊粘密，口側較寬出，花盆的中央，貼在樹幹上。蕾絲部分，以粘土做寬3cm的帶狀，一邊折出碎褶，一邊壓上花紋，從樹的下段向上裝飾5層，最後放置好緞帶花即可。

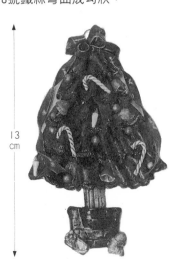

13cm

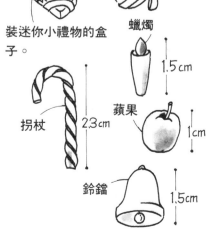

裝迷你小禮物的盒子。

蠟燭　1.5cm

拐杖　2.3cm

蘋果　1cm

鈴鐺　1.5cm

蠟燭臺 2 種

卷首圖24、25頁

A材料 粘土少許。

作法要點 粘土壓平為 5 mm厚度，並剪成直徑 7 cm的圓形基台。中央裝上做好之蠟燭座，再做寬 4 cm長約50cm的蕾絲邊，一面弄出小碎褶，一面裝置在蠟燭座的周圍，再用押型來固定好，裝飾上花朵與葉片即完成。

B材料 粘土少許。22號鐵絲

作法要點 基台的做法，與A相同要領，切成 4 cm的圓形，周圍裝飾上以 2 條細繩所搓扭的扭繩，再放置好蠟燭座。做枸骨葉 2 片加果實成一小組，把 3 組枸骨裝飾在基台的周圍即完成。

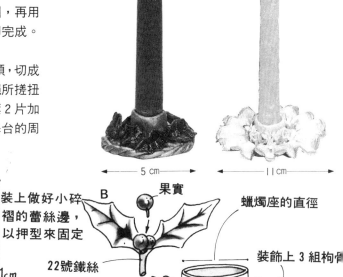

基台 A

裝上做好小碎褶的蕾絲邊，以押型來固定

11cm

將蠟燭座立在中央

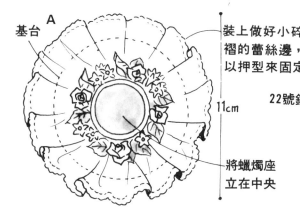

B 果實

22號鐵絲

蠟燭座的直徑

裝飾上 3 組枸骨

2cm

5cm

迷你花環 2 種

卷首圖24、25頁

材料 A、B共粘土½個。18號鐵絲。

作法要點 A與B除了裝飾的方法不同外，製做方式均一樣。

花環的本體，是以粘土做成一個圓環，將鐵絲弄彎曲，插入本體而做成勾。

至於裝飾的部分，A花環的葉片與花朵，和B花環的枸骨、緞帶花等，均須以平衡感為重點來安放。

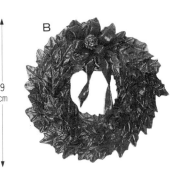

9cm

B的葉片

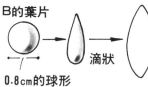

0.8cm的球形 → 滴狀 → 壓扁 → 畫上葉脈

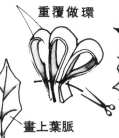

緞帶花打結的部分以0.5cm寬度的粘土，重覆做環

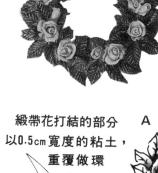

A

葉片緊密地裝在環側
注意平衡感
裝飾玫瑰花

1.2cm

花環本體的做法，是以 1 cm直徑，長 20 cm的繩子，先做成環，再輕輕壓扁做成

迷你鬱金香　　卷首圖23頁

材料　粘土１個。22號鐵絲。

作法要點　①利用小碗包上保鮮膜做模型。②將粘土壓成圓形薄片爲底面。縱芯則用直徑３mm的繩子９條（奇數條）做成。③編芯與縱芯相同的繩子，編織到適當的深度。④編織深度約４cm左右，剩下的部分，以剪刀剪去。⑤再作一片相同的底面。⑥底面周圍，以２條繩子搓扭後繞一圈。⑦當本體近半乾時，取出模型，再用手稍微壓成橢圓形。⑧用包了鐵絲的繩子做提手，用細繩從提手的根部向上捲繞。花籃口緣上，做與底面相同的扭繩繞一圈。⑨如圖般的方式，製做好鬱金香後插入花籃。

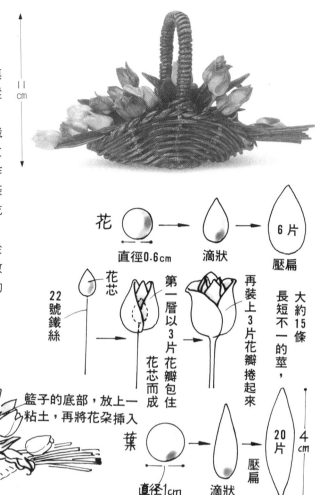

籃子的底部，放上一
粘土，再將花朵插入

花

直徑0.6cm　→　滴狀　→　6片　壓扁

22號鐵絲

花芯

第一層以３片花瓣包住花芯而成

再裝上３片花瓣捲起來

大約15條長短不一的莖，

葉

直徑1cm　→　滴狀　→　20片　壓扁　4cm

迷你延命菊　　卷首圖23頁

材料　粘土１個。22號鐵絲。

作法要點　製作籃子時，利用橢圓形的模型，縱芯的直徑爲５mm，編芯的直徑爲２mm的細繩子。再依照上圖所介紹的鬱金香籃子的要領來編織。

　延命菊的花朵20朵，葉子40片先做好，以盛開繁茂的方式插入籃子。

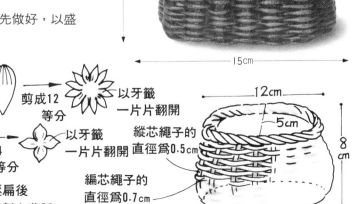

延命菊的花

大豆大　→　滴狀　→　剪成12等分　→　以牙籤一片片翻開

小花

小紅豆大　→　滴狀　→　切爲4等分　→　以牙籤一片片翻開

葉

中豆大　→　滴狀　→　壓扁後再劃上葉脈

縱芯繩子的直徑爲0.5cm

編芯繩子的直徑爲0.7cm

12cm

5cm

8cm

紫羅蘭　卷首圖5頁

材料　粘土10個。22號、18號鐵絲。保利龍。

作法要點　l整株紫羅蘭花的製做要領，可參考下列的圖樣說明。從花蕊開始，以18號鐵絲插入，再用粘土捲起，做15朵。半開放的10朵，全開放的15朵，合併組成一個三角形。花枝12條，葉子大小約30片。

　　籃子的製做，利用直徑18cm的空罐爲模型，縱芯爲對折的繩子11條，編芯是做成平繩後，再以繞著模型的方式編織下來。邊緣以三條繩子搓扭後牢固在籃口。

　　最後插入紫羅蘭即完成。

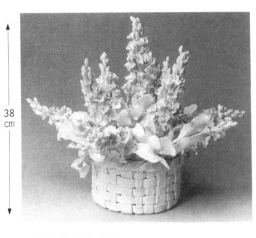

38 cm

整株的組合方法

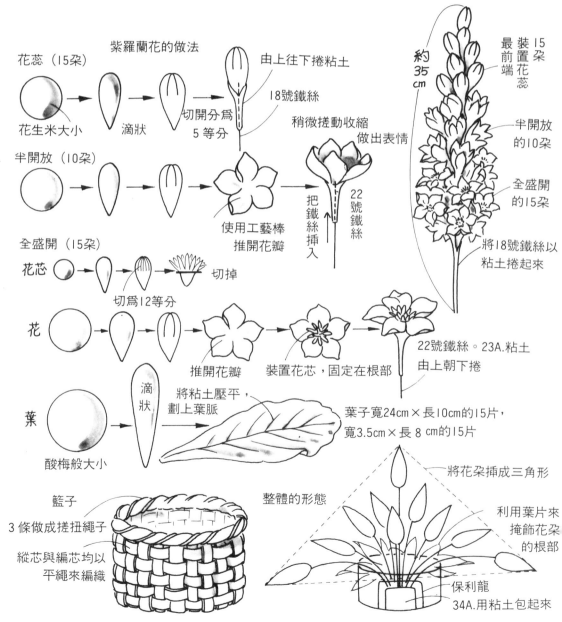

紫羅蘭花的做法

花蕊（15朵）
花生米大小 → 滴狀 → 切開分爲5等分 → 由上往下捲粘土　18號鐵絲

半開放（10朵）
→ → → 使用工藝棒推開花瓣 → 稍微搓動收縮做出表情　把鐵絲插入　22號鐵絲

全盛開（15朵）
花蕊
切爲12等分 → → 切掉

花
→ → 推開花瓣 → 裝置花芯，固定在根部 → 22號鐵絲。23A.粘土由上朝下捲

葉
酸梅般大小 → 滴狀 → 將粘土壓平，劃上葉脈
葉子寬24cm×長10cm的15片，寬3.5cm×長8cm的15片

約35cm　最前端　裝置花蕊　15朵　半開放的10朵　全盛開的15朵　將18號鐵絲以粘土捲起來

籃子
3條做成搓扭繩子
縱芯與編芯均以平繩來編織

整體的形態
將花朵插成三角形
利用葉片來掩飾花朵的根部
保利龍
34A.用粘土包起來

水果籃浮雕　　卷首圖23頁

材料　粘土２個。22號鐵絲。30cm板子。

作法要點　參照P53頁的要領將粘土抹在板子上。籃子的做法，可參照P50頁玫瑰背包形壁飾的要領來製作，利用揉成團的衛生紙爲模型，讓籃子的部分隆高。

　製做提手後，接著就是延命菊的花朵部分（可參照83頁），須做出盛開狀。

　在板子的周圍繞上搓扭過的細繩子，乾燥後的著色，應以可愛感爲首要。因此，板子的周圍的裝飾較優雅，會使整體有平穩的感覺。

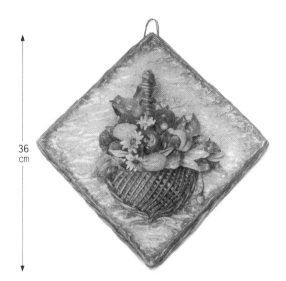

36cm

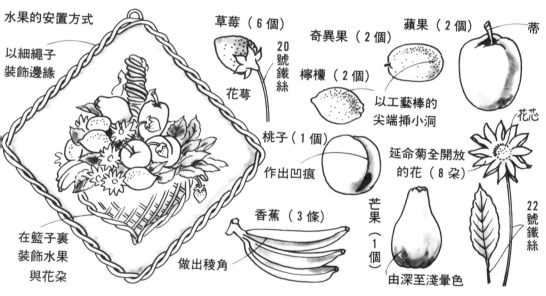

水果的安置方式

以細繩子裝飾邊緣

在籃子裏裝飾水果與花朵

草莓（６個）

花萼

20號鐵絲

奇異果（２個）

檸檬（２個）

以工藝棒的尖端插小洞

蘋果（２個）

蒂

花芯

桃子（１個）

作出凹痕

延命菊全開放的花（８朵）

22號鐵絲

香蕉（３條）

做出稜角

芒果（１個）

由深至淺暈色

花之浮雕　　卷首圖27頁

材料粘土　３個。22號鐵絲。板子（35cm×25cm）。

作法要點　①玫瑰花６枝，紫羅蘭花大小約６枝，紫羅蘭葉片15片，緞帶花的蝴蝶結４個，緞帶花的垂飾２條。以上各項均須以鐵絲插入做好（玫瑰請參照36頁，紫羅蘭請參照84頁，緞帶花則參照58頁的方式）。②在浮雕板上仔細地抹上粘土。③取一塊直徑５cm的粘土，放置在板子的中央稍下方的位置，做爲基台用。④在基台上，以適當的間隔平衡地裝上花朵。⑤紫羅蘭插成三角形態，展現出立體的動感。葉片適當平衡地裝飾。

　色彩以玫瑰爲主色調，周遭的花朵採較柔和的色澤。浮雕板的邊緣，以黑色框邊，再漸漸地渲染至主體周圍。

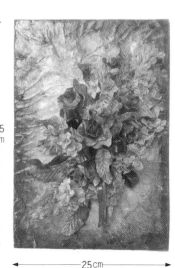

35cm

25cm

小丑

卷首圖20頁

材料 粘土1個人體分量爲¼個。服裝採用合成纖維做成的銀線布料,長91cm寬30cm。薄紗蕾絲20cm長,40cm寬。合成纖維蕾絲長3cm寬20cm。絨球直徑1cm。

作法要點 頭部、手、足請參照P74頁傀儡的做法要領。頭部與身體可連續做出來,只要大體線條有出現即可。

手、足與服裝相銜接的部分爲5cm長度。

描畫後的顏面與脚上所穿著的鞋子部分,均須塗上透明漆,顯出光澤。

服裝的縫製與下擺插入脚的部分,以膠粘住即可。袖口亦以相同的方式裝上手。身體穿著上服裝後,頸子周圍的縫分須適當的寬度。蕾絲做成長短不同的樣子。帽項上裝絨球,以膠固定在頭上。

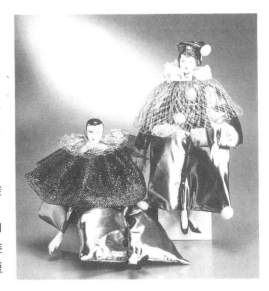

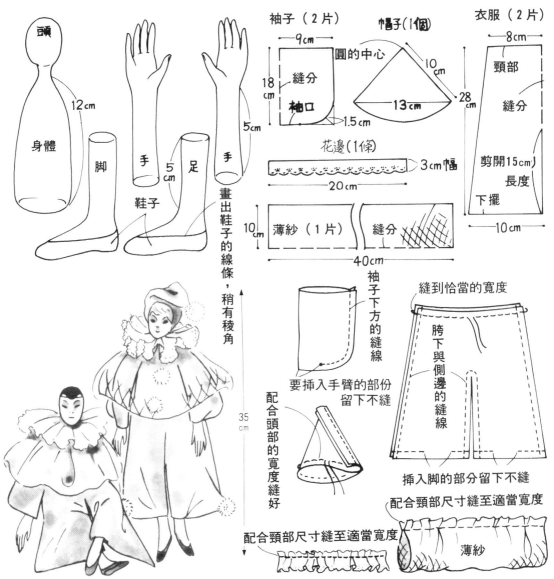

袖子(2片) 9cm 18cm 縫分 袖口 1.5cm

帽子(1個) 圓的中心 10cm 13cm

衣服(2片) 8cm 頸部 縫分 28cm 剪開15cm 長度 下擺 10cm

花邊(1條) 3cm幅 20cm

薄紗(1片) 10cm 縫分 40cm

頭 12cm 身體 脚 手 5cm 足 手 鞋子 畫出鞋子的線條,稍有稜角

袖子下方的縫線 要插入手臂的部份留下不縫

配合頭部的寬度縫好

35cm

縫到恰當的寬度 胯下與側邊的縫線 插入脚的部分留下不縫

配合頸部尺寸縫至適當寬度 薄紗

配合頸部尺寸縫至適當寬度

— 86 —

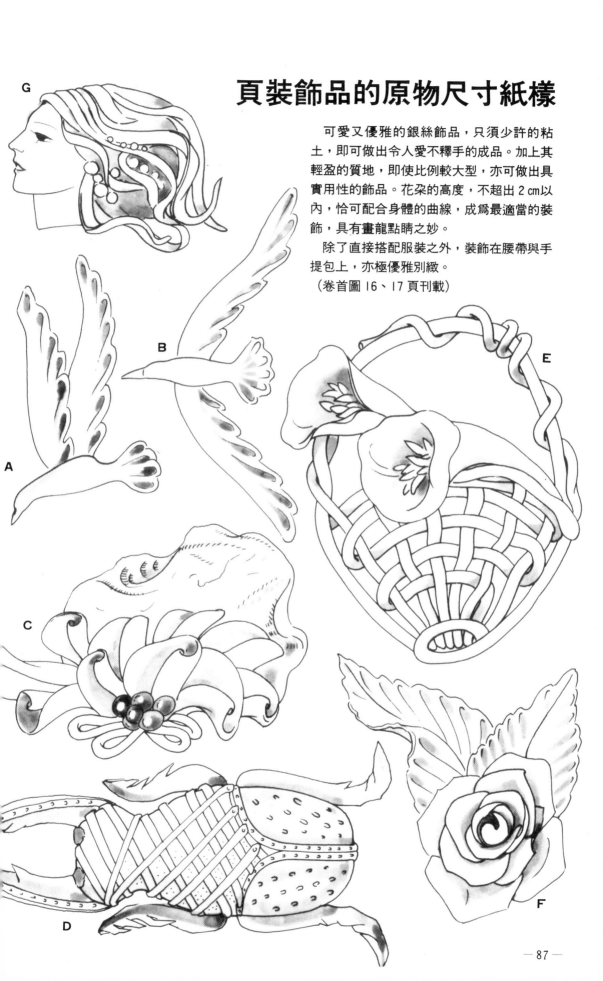

頁裝飾品的原物尺寸紙樣

　　可愛又優雅的銀絲飾品，只須少許的粘土，即可做出令人愛不釋手的成品。加上其輕盈的質地，即使比例較大型，亦可做出具實用性的飾品。花朵的高度，不超出 2 cm 以內，恰可配合身體的曲線，成為最適當的裝飾，具有畫龍點睛之妙。

　　除了直接搭配服裝之外，裝飾在腰帶與手提包上，亦極優雅別緻。

（卷首圖 16、17 頁刊載）

G

B

A

C

E

D

F

迷你玫瑰花籃　卷首圖 23 頁

材料　粘土少許。22 號鐵絲

作法要點　模型（布丁杯）以保鮮膜包好後，做好底面。排列平繩做縱芯須奇數條，再以扭繩密密地捲起來（參照 46 頁）。縱芯在本作品裏，當作粘接用，所以不限條數。整體乾燥後，取出模型，裝飾邊緣。做玫瑰花 25 朵，葉子 20 片均加入鐵絲做好，在完成的籃子裏塞一塊粘土，將花朵與葉片，以球狀方式插入。

　至於小的玫瑰花籃，則是以軟片盒爲模型製作的。

六角形籃　卷首圖 12 頁

材料　粘土 3 個。18 號鐵絲。

作法要點　利用六角形的餅乾盒爲模型。底面，將粘土壓薄後配合六角的底邊放上。側面以直徑 5 mm 的繩子斜排，再繞模型周圍一圈，其上方再疊上相反方向（與前面斜排繩子相反）的繩子，做成有稜角的網狀。在籃口上壓出六角形的稜角。

　提手部分，以加了鐵絲的 3 條搓扭繩子做成。 2 條表面，背面貼上平繩，配合籃口的寬度製作，再固定在籃子上。

深藍色花器　卷首圖 14 頁

材料　粘土大花器 2 個，小花器 1 個。

作法要點　外形仿效向日葵的樣式，模型是用沙拉盤。底面是以繩子排成網狀，再修整爲圓形。

　花瓣先一枚一枚作好。裝繩子在花瓣中央亦排成網狀，花瓣的周圍再以輪刀切出美麗的形態，花瓣須製做 20 片，繞在模型的周圍 2 圈，第 2 圈疊在第一圈之間隔之中。

　色彩塗成深藍色。

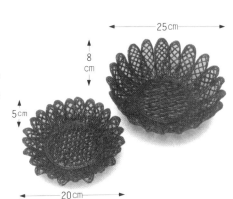

驢子形花盆罩　卷首圖 8 頁

材料　粘土大型 5 個，小型 3 個。

作法要點　驢子的身體爲橢圓型（無適當的模型可用厚紙片製做），再參照 38 頁做籃子的要領編織，以搓扭繩子裝飾邊緣。接著做 4 肢。頭部裝上耳朵，至於馬口鉗，可在做成帶狀的粘土上押出花樣，套入頭部。

　乾燥後，以膠粘住而組合整體。色彩是以塗佈後再部分擦去的擦拭法。

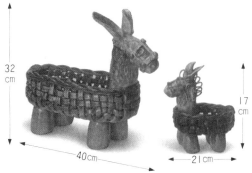

蕾絲邊飾物盤　卷首圖 12 頁

材料　粘土 2 個。18 號鐵絲。

作法要點　將粘土壓薄爲 26 cm×18 cm 的橢圓形。擺上直徑 2 mm 的繩子，細細的排列成網狀，再放置在橢圓形粘土上，邊緣以蕾絲作出碎褶裝飾。

　　提手的部分，以加鐵絲的繩子兩條，將根部拉開成 V 字形，固定在兩側，裝玫瑰花在提手的根部，補充支撐力，亦可修飾整體的風味。因爲本體的造形趨向優雅，所以，小飾物亦須有可愛形。

　　色彩以輕淡、柔和色爲主。

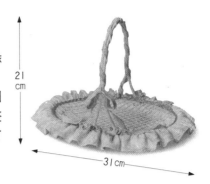

餐巾環與小物籃　卷首圖 22 頁

材料　粘土餐巾環 1 個的分量只須少許。小物籃 1 個。18 號鐵絲。

作法要點　餐巾環的做法，是將粘土搓成直徑 1 cm 的繩子，再輕輕壓平，切長 15 cm 的長度。接著做成中央高度爲 6 cm 的拱形，兩端銜接後，用水塗抹接點使其淡化不見。上面裝飾迷你的花與葉片。

　　小物籃是以圓形的玻璃碗爲模型，本體可照 65 頁製做，提手則參考 45 頁的要領。

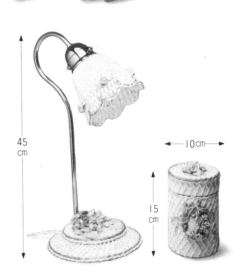

枱燈與飾物筒　卷首圖 22 頁

材料　粘土枱燈須 3 個，飾物筒須 1 個。

作法要點　枱燈的燈罩模型可以小碗充任。模型的周圍先以細繩子斜擺一圈，第二層則以相反的方向疊一圈，形成網狀，邊緣切成連弧形，用 1 條繩子加以固定。至於燈座則用粘用壓平爲圓形，與燈罩邊緣的修飾法相同，將細繩繞周圍一圈，加上小玫瑰花裝飾。

　　飾物筒是以茶筒爲模型，其做法與枱燈的要領同。

小玫瑰花飾的白籃子　卷首圖 13 頁

材料　粘土 4 個。18 號鐵絲。

作法要點　運用身邊的臉盆做爲模型。做大量的直徑 3 mm 的細繩，趁未乾燥之前，以極快速的手法完成。

　　因此本作品須對粘土製作具相當熟練度的人較適合。將模型的底朝上，密密地斜排上繩子，繞一圈後，在邊緣折回成山形，將繩子在外側以相反方向折回底面，做成網狀。稍加修整外形後，調整邊緣的曲線，使呈現出優美的線條。

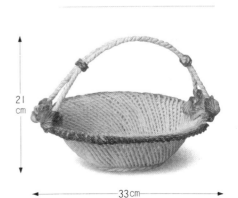

變形的編織籃　卷首圖 2 頁

材料　粘土 10 個。18 號鐵絲。

作法要點　以變形的船底做模型裝縱芯的繩子，但是籃子的編織方式，一邊比底高出 20 cm，另一邊 10 cm。編芯壓平後再行編織。兩側的縱芯至邊緣再折回交叉作出形。充分乾燥後，邊緣再稍加修飾。在邊緣以繩子繞上做出優美的裝飾。

　　色彩的選擇可依各人的喜好，會有不同的趣味與風格。

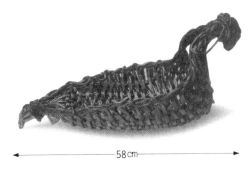

58cm

大型的裝飾籃　參考作品

材料　粘土 10 個。18 號鐵絲。

作法要點　大型的裝飾籃，若無適當之模型，可用馬糞紙或以厚紙做即可。

　　底面以粘土壓薄，再編織側面。本體兩側的彎曲部分，編織到最深長度後，以剪刀切齊即可。邊緣包括底面與口側均以搓扭繩子裝飾，其內外側，再各安置 1 條繩子，如此可顯出重量感。提手用包有鐵絲的繩子 2 條，在中途分開成 V 字形，分別安置在兩側。根部 5～6 cm 之間，以 3 條繩子編芯編織而固定。

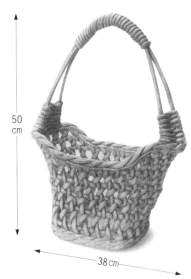

50cm

38cm

優雅的繩籃　卷首圖 13 頁

材料　粘土 3 個。18 號鐵絲。

作法要點　利用洗臉盆做模型，做法與 68 頁環形編籃的要領相同。至於邊緣的裝飾部分，在本體的環上纏著繩子，表現出韻律感。

　　而因為提手的根部較不固定，所以裝上緞帶來補強度。

　　本作品不適合放重的物品，做為裝飾品極為優雅。

　　色彩請選較柔和的色調。

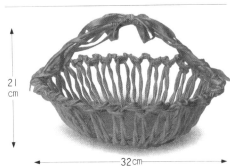

21cm

32cm

雜誌架 2 種　卷首圖 11 頁

A 材料　粘土 10 個。

作法要點　利用大箱子為模型，取出模型後，稍微弄變形。為增加重量感，邊緣以 3 條扭繩為中心，內外再以 2 條扭繩子繞起。

B 材料　粘土 15 個。

作法要點　模型與 A 相同。花瓣要趁本體未乾之前，一枚一枚裝上，並表現出自然的風韻。邊緣亦裝飾與底相同的花邊以顯出安定感。

23cm

B

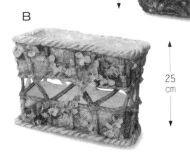

25cm

附有提手的平籃　卷首圖 14 頁

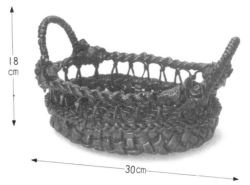

材料　粘土 6 個。18 號鐵絲。

作法要點　從底邊至側面向上立起的高度約 5 cm左右，參照 38 頁長方形飾物籃相同要領編織。乾燥後取出模型，在邊緣裝上搓扭繩子修飾。接著將有鐵絲的繩子做成V字形，高度約 5 cm，一個個慢慢相疊放在編好之下層以增加高度，再將每一個重疊的V形處以粘土繩捲起。在其上亦做扭繩繞邊緣一圈。在側面的中間，亦以相同的扭繩做一圈邊飾。色彩以較暗淡的色澤較適用。

水果飾物的籃子　卷首圖 12 頁

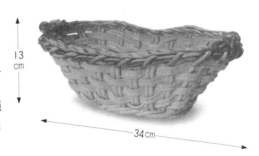

材料　粘土 10 個。

作法要點　以厚紙做成大小適合的模型。底面將粘土壓平做成，縱芯是以繩子 2 條，合併後放在模型上，須奇數條。編芯以平繩做成，參照 59 頁附提手的扭繩籃子的要領編織。邊緣選用綠色，以三重繩子來顯出重量感。

　　籃子本體為白色，裝飾的水果像檸檬、蘋果、葡萄均以明亮的色彩塗上。是極實用的水果籃。

酒架與盤子　卷首圖 28 頁

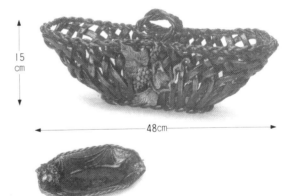

材料　粘土酒架須 8 個。盤子½個。18 號鐵絲。

作法要點　以馬糞紙作模型，可容納 2 瓶葡萄酒斜放的寬度。繩子 1 條以斜向交叉做成網狀編織。充分乾燥後取出模型，把中心稍微壓窄。然後做可放入酒杯大小的環狀提手。

　　以盤子做模型，做成盤子本體。兩端裝上花飾。

高形花盆罩　卷首圖 10 頁

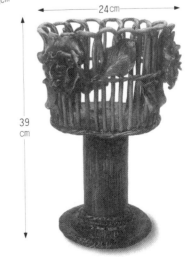

材料　粘土 12 個。

作法要點　高型的花盆罩有重量感，所以筒的直徑與高度，和籃子的大小均須注意其平衡，極重要。

以空罐或紙筒做粘土筒的模型，或馬糞紙亦可。捲上粘土後，做基台，再將粘土筒立在基台的中央。各別做好花盆罩後，充分乾燥，再將上下層以膠粘合。

　　色彩以紅茶色全面塗上，玫瑰花則以擦拭法上色。

通草籃子　卷首圖 8 頁

材料　粘土 20 個。18 號鐵絲。

作法要點　利用塑膠容器為模型。將粘土壓平為厚度
3 mm 做為底面。縱芯是以直徑 1.5 cm 左右的繩對折併
成雙線。編芯則是直 1 cm 的繩子，以橫向繞著模型編
織。編織的手序完成後，再做一片底面貼在模型底部
位置。邊緣以 2 條繩子搓扭後繞一圈。放幾日後充分
乾燥。提手部分，以加鐵絲的繩子製做較牢固。色彩
以全面塗佈的方式，重覆 2 次才能顯出重量感。

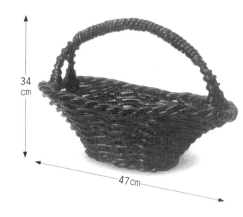

玫瑰花飾的白色花盆罩　卷首圖 10 頁

材料　粘土 10 個。

作法要點　此花盆罩是利用直線與曲線相混合而成的作品，充
滿了動感與柔和的氣氛，極出色。

　準備盆口的直徑 20 cm，底面的直徑 16 cm，高 18 cm 的模型。
製作直徑 5 mm，長度為模型高度的 2 倍加 10 cm，總共須 33 條。
在模型上以縱向放置一條繩子，放滿模型一圈後，在口緣向側
邊折彎至底面，如此便形成網狀了。在底面的周圍放一條細繩
修飾，接著充分乾燥。

　側面以玫瑰花 2 朵，半開含苞的花 4 朵，葉子 8 片來裝飾，
非常優雅。

高筒式裝飾籃　卷首圖 2 頁

材料　粘土 15 個。18 號鐵絲。

作法要點　以底邊較窄的水桶做為模型。縱芯放置 9 條之後，
以輕輕壓扁的繩子，由上捲下的完成（做法可參照 46 頁的扭繩
式編籃）。為了要突顯出兩側邊的尺寸較長，捲好之後，以剪刀
將較長的橫向剪成弧形。

　提手要加入鐵絲，利用由本體邊緣繞回的繩子，加上修飾兩
側弧形的 2 條繩子，來共同支撐本體，並以膠來固定。

　色彩是將茶色與金色混合後的金屬光澤。

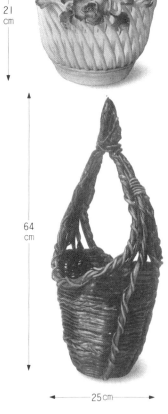

籐編風味的玫瑰花飾平底籃　卷首圖 32 頁

材料　粘土 10 個。18 號鐵絲。

作法要點　利用塑膠容器作為模型。做直徑 3 mm
的細繩子編織。但是首先須考慮粘土的乾燥速度
太快，所以一面做繩子，同時須一面編織。雖然編
織的方法極單純，但若不是極熟練的人很難順利
操做。適合手巧的作品。

　提手是由邊緣同時連續做好的，須考慮本體平
衡感再行放置，以玫瑰花裝飾而成傾斜之形態富
趣味性。

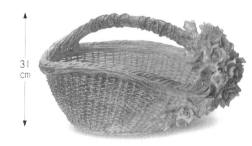

北星信譽推薦·必備敎學好書

美術學員的最佳教材

鉛筆畫技法	粉彩筆畫技法	沾水筆·彩色墨水技法	野外寫生技法	油畫質感表現技法
定價／350元	定價／450元	定價／450元	定價／400元	定價／450元

循序漸進的藝術學園；美術繪畫叢書

實用繪畫範本	粉彩畫技法	油畫基礎畫法	水彩技法圖解
定價／450元	定價／450元	定價／450元	定價／450元

工具書

本書內容有標準大綱編字、基礎素描構成、作品參考等三大類；並可銜接平面設計課程，是從事美術、設計類科學生最佳的工具書。
編著／葉田園　　定價／350元

新形象出版圖書目錄

一、美術設計

代碼	書名	編著者	定價
1-01	新插畫百科(上)	新形象	400
1-02	新插畫百科(下)	新形象	400
1-03	平面海報設計專集	新形象	400
1-05	藝術‧設計的平面構成	新形象	380
1-06	世界名家插畫專集	新形象	600
1-07	包裝結構設計		400
1-08	現代商品包裝設計	鄧成連	400
1-09	世界名家兒童插畫專集	新形象	650
1-10	商業美術設計(平面應用篇)	陳孝銘	450
1-11	廣告視覺媒體設計	謝蘭芬	400
1-15	應用美術‧設計	新形象	400
1-16	插畫藝術設計	新形象	400
1-18	基礎造形	陳寬祐	400
1-19	產品與工業設計(1)	吳志誠	600
1-20	產品與工業設計(2)	吳志誠	600
1-21	商業電腦繪圖設計	吳志誠	500
1-22	商標造形創作	新形象	350
1-23	插圖彙編(事物篇)	新形象	380
1-24	插圖彙編(交通工具篇)	新形象	380
1-25	插圖彙編(人物篇)	新形象	380

二、POP廣告設計

代碼	書名	編著者	定價
2-01	精緻手繪POP廣告1	簡仁吉等	400
2-02	精緻手繪POP2	簡仁吉	400
2-03	精緻手繪POP字體3	簡仁吉	400
2-04	精緻手繪POP海報4	簡仁吉	400
2-05	精緻手繪POP展示5	簡仁吉	400
2-06	精緻手繪POP應用6	簡仁吉	400
2-07	精緻手繪POP變體字7	簡志哲等	400
2-08	精緻創意POP字體8	張麗琦等	400
2-09	精緻創意POP插圖9	吳銘書等	400
2-10	精緻手繪POP畫典10	葉辰智等	400
2-11	精緻手繪POP個性字11	張麗琦等	400
2-12	精緻手繪POP校園篇12	林東海等	400
2-16	手繪POP的理論與實務	劉中興等	400

三、圖學、美術史

代碼	書名	編著者	定價
4-01	綜合圖學	王鍊登	250
4-02	製圖與議圖	李寬和	280
4-03	簡新透視圖學	廖有燦	300
4-04	基本透視實務技法	山城義彥	300
4-05	世界名家透視圖全集	新形象	600
4-06	西洋美術史(彩色版)	新形象	300
4-07	名家的藝術思想	新形象	400

四、色彩配色

代碼	書名	編著者	定價
5-01	色彩計劃	賴一輝	350
5-02	色彩與配色(附原版色票)	新形象	750
5-03	色彩與配色(彩色普級版)	新形象	300

五、室內設計

代碼	書名	編著者
3-01	室內設計用語彙編	周重彥
3-02	商店設計	郭敏俊
3-03	名家室內設計作品專集	新形象
3-04	室內設計製圖實務與圖例(精)	彭維冠
3-05	室內設計製圖	宋玉眞
3-06	室內設計基本製圖	陳德貴
3-07	美國最新室內透視圖表現法1	羅啓敏
3-13	精緻室內設計	新形象
3-14	室內設計製圖實務(平)	彭維冠
3-15	商店透視-麥克筆技法	小掠勇記夫
3-16	室內外空間透視表現法	許正孝
3-17	現代室內設計全集	新形象
3-18	室內設計配色手册	新形象
3-19	商店與餐廳室內透視	新形象
3-20	櫥窗設計與空間處理	新形象
8-21	休閒俱樂部‧酒吧與舞台設計	新形象
3-22	室內空間設計	新形象
3-23	櫥窗設計與空間處理(平)	新形象
3-24	博物館&休閒公園展示設計	新形象
3-25	個性化室內設計精華	新形象
3-26	室內設計&空間運用	新形象
3-27	萬國博覽會&展示會	新形象
3-28	中西傢俱的淵源和探討	謝蘭芬

六、SP行銷‧企業識別設計

代碼	書名	編著者
6-01	企業識別設計	東海‧麗琦
6-02	商業名片設計(一)	林東海等
6-03	商業名片設計(二)	張麗琦等
6-04	名家創意系列①識別設計	新形象

七、造園景觀

代碼	書名	編著者
7-01	造園景觀設計	新形象
7-02	現代都市街道景觀設計	新形象
7-03	都市水景設計之要素與概念	新形象
7-04	都市造景設計原理及整體概念	新形象
7-05	最新歐洲建築設計	石金城

八、廣告設計、企劃

代碼	書名	編著者
9-02	CI與展示	吳江山
9-04	商標與CI	新形象
9-05	CI視覺設計(信封名片設計)	李天來
9-06	CI視覺設計(DM廣告型錄)(1)	李天來
9-07	CI視覺設計(包裝點線面)(1)	李天來
9-08	CI視覺設計(DM廣告型錄)(2)	李天來
9-09	CI視覺設計(企業名片吊卡廣告)	李天來
9-10	CI視覺設計(月曆PR設計)	李天來
9-11	美工設計完稿技法	新形象
9-12	商業廣告印刷設計	陳穎彬
9-13	包裝設計點線面	新形象
9-14	平面廣告設計與編排	新形象
9-15	CI戰略實務	陳木村
9-16	被遺忘的心形象	陳木村
9-17	CI經營實務	陳木村
9-18	綜藝形象100序	陳木村

、繪畫技法

	書名	編著者	定價
	基礎石膏素描	陳嘉仁	380
	石膏素描技法專集	新形象	450
	繪畫思想與造型理論	朴先圭	350
	魏斯水彩畫專集	新形象	650
	水彩靜物圖解	林振洋	380
	油彩畫技法1	新形象	450
	人物靜物的畫法2	新形象	450
	風景表現技法3	新形象	450
	石膏素描表現技法4	新形象	450
	水彩・粉彩表現技法5	新形象	450
	描繪技法6	葉田園	350
	粉彩表現技法7	新形象	400
	繪畫表現技法8	新形象	500
	色鉛筆描繪技法9	新形象	400
	油畫配色精要10	新形象	400
	鉛筆技法11	新形象	350
	基礎油畫12	新形象	450
	世界名家水彩(1)	新形象	650
	世界水彩作品專集(2)	新形象	650
	名家水彩作品專集(3)	新形象	650
	世界名家水彩作品專集(4)	新形象	650
	世界名家水彩作品專集(5)	新形象	650
	壓克力畫技法	楊恩生	400
	不透明水彩技法	楊恩生	400
	新素描技法解說	新形象	350
	畫鳥・話鳥	新形象	450
	噴畫技法	新形象	550
	藝用解剖學	新形象	350
	彩色墨水畫技法	劉興治	400
	中國畫技法	陳永浩	450
	千嬌百態	新形象	450
	世界名家油畫專集	新形象	650
	插畫技法	劉芷芸等	450
	實用繪畫範本	新形象	400
	粉彩技法	新形象	400
	油畫基礎畫	新形象	400

、建築、房地產

	書名	編著者	定價
	美國房地產買賣投資	解時村	220
	建築設計的表現	新形象	500
	寫實建築表現技法	濱脇普作	400

一、工藝

	書名	編著者	定價
	工藝概論	王銘顯	240
	籐編工藝	龐玉華	240
	皮雕技法的基礎與應用	蘇雅汾	450
	皮雕藝術技法	新形象	400
	工藝鑑賞	鐘義明	480
	小石頭的動物世界	新形象	350
	陶藝娃娃	新形象	280
	木彫技法	新形象	300

十二、幼教叢書

代碼	書名	編著者	定價
12-02	最新兒童繪畫指導	陳穎彬	400
12-03	童話圖案集	新形象	350
12-04	教室環境設計	新形象	350
12-05	教具製作與應用	新形象	350

十三、攝影

代碼	書名	編著者	定價
13-01	世界名家攝影專集(1)	新形象	650
13-02	繪之影	曾崇詠	420
13-03	世界自然花卉	新形象	400

十四、字體設計

代碼	書名	編著者	定價
14-01	阿拉伯數字設計專集	新形象	200
14-02	中國文字造形設計	新形象	250
14-03	英文字體造形設計	陳穎彬	350

十五、服裝設計

代碼	書名	編著者	定價
15-01	蕭本龍服裝畫(1)	蕭本龍	400
15-02	蕭本龍服裝畫(2)	蕭本龍	500
15-03	蕭本龍服裝畫(3)	蕭本龍	500
15-04	世界傑出服裝畫家作品展	蕭本龍	400
15-05	名家服裝畫專集1	新形象	650
15-06	名家服裝畫專集2	新形象	650
15-07	基礎服裝畫	蔣愛華	350

十六、中國美術

代碼	書名	編著者	定價
16-01	中國名畫珍藏本		1000
16-02	沒落的行業—木刻專輯	楊國斌	400
16-03	大陸美術學院素描選	凡谷	350
16-04	大陸版畫新作選	新形象	350
16-05	陳永浩彩墨畫集	陳永浩	650

十七、其他

代碼	書名	定價
X0001	印刷設計圖案(人物篇)	380
X0002	印刷設計圖案(動物篇)	380
X0003	圖案設計(花木篇)	350
X0004	佐藤邦雄(動物描繪設計)	450
X0005	精細插畫設計	550
X0006	透明水彩表現技法	450
X0007	建築空間與景觀透視表現	500
X0008	最新噴畫技法	500
X0009	精緻手繪POP插圖(1)	300
X0010	精緻手繪POP插圖(2)	250
X0011	精細動物插畫設計	450
X0012	海報編輯設計	450
X0013	創意海報設計	450
X0014	實用海報設計	450
X0015	裝飾花邊圖案集成	380
X0016	實用聖誕圖案集成	380

著者簡介

宮井和子

1945年　生於日本東京深圳。
1968年　畢業於日本室內裝璜協會展示科。
1971年　服務於日本花卉技藝協會從事教學活動與粘
　　　　土創作。
1978年　在西武百貨公司舉辦花與人形展。
1984年　設立DECO 本部。在貿易中心參加趣味展。
　　　　在東京銀座鐘仿舉辦 DECO 作品展。
　　　　在朝日電視、TBS 電視、電視東京放印作品。
1985年　出版「粘土工藝」
1986年　NHK婦人百科、放印
1987年　出版「粘土的室內裝璜」
1988年　出版「DECO粘土的作品集，不必灼燒的陶藝」
賜教處：日本國
　　　　〒135東京江東區木場5-2-5 ☎03-630-2082

紙 黏 土 工 藝(1)

定價:280元

出 版 者：北星圖書事業股份有限公司
負 責 人：陳偉祥
地　　址：永和市中正路458號B1
電　　話：02-29229000 (代表號)
傳　　真：02-29229041

發 行 部：北星圖書事業股份有限公司
地　　址：永和市中正路4462號5樓
電　　話：02-29229000 (代表號)
傳　　真：02-29229041
郵　　撥：05445007 北星圖書帳戶
印 刷 所：皇甫彩藝印刷股份有限公司

行政院新聞局出版事業登記證/局版壹業字第6067號
● 本書如有裝訂錯誤破損缺頁請寄回退換

西元 2000年 2月　第一版一刷

國家圖書館出版品預行編目資料

紙黏土工藝. -- 第一版. -- [臺北縣]永和市：
北星圖書, 2000[民89]
　　冊；　公分.　(巧手DIY系列；6-7)

ISBN 957-97807-3-0(第1冊：平裝). --

I. 泥工藝術

999.6　　　　　　　　　　　　　　89000197